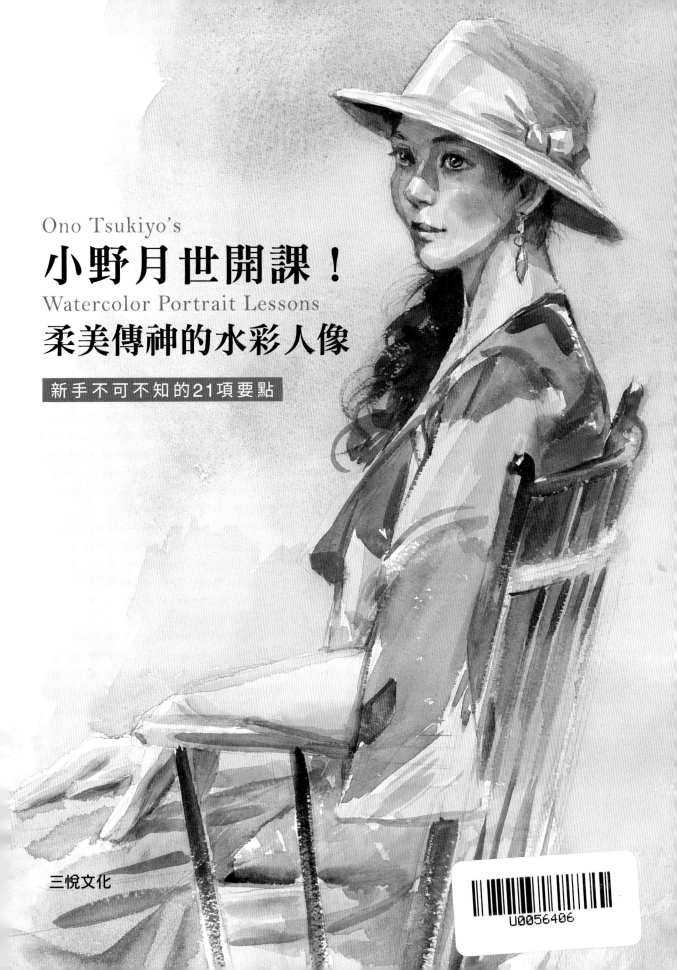

Ono Tsukiyo's
小野月世開課！
Watercolor Portrait Lessons
柔美傳神的水彩人像

新手不可不知的21項要點

三悅文化

前 言

感謝購買此書或翻閱此書的讀者們。

很多人說人物畫很難，但比起這個，我看過更多人享受克服

困難所帶來的樂趣，而我也是其中之一。

我從高中時代起就喜歡畫人物，滿心期待著上素描課的星期五晚上。與其說是畫得好而喜歡，不如說更像是期待下次也許能畫得更好，而在充滿未知的路上一路走到現在。

　　繪畫即是表達感動，茫然地任憑畫筆在紙上游移，是無法將感動傳達給觀賞人的。要打動人心，需要表現方法和技術，想藉由繪畫表達出內心的情感，常常要一邊解謎一邊再三實驗並檢證，才能得以實現。碰到問題、感覺畫得很好或遇到意料之外的狀況時，先建立假設，然後再試著畫畫看。不管是人物畫也好，水彩畫也好，都不是一朝一夕可以變得高明，但只要持續畫下去，就能獲得小小一句渴望的讚美，因為希望讓讀者體驗到這點，於是著作了這本書。

　　說到繪畫，有無限的可能，沒有絕對的標準答案，一切取決於創作者的直覺。而這也是繪畫的好處之一。

　　我願把迷失在繪畫路上發現的幾個要點，分享給找到這本書的您。希望能成為迷惘時的路標，對各位有所助益，就像月亮照亮晚上的大地，幫助走夜路的人一樣。但願這次的交會能為您的人生帶來豐盛。

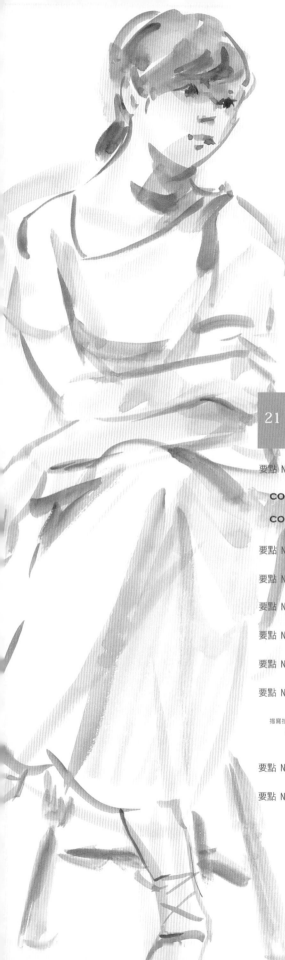

CONTENTS

Lesson 1
挑戰水彩速寫

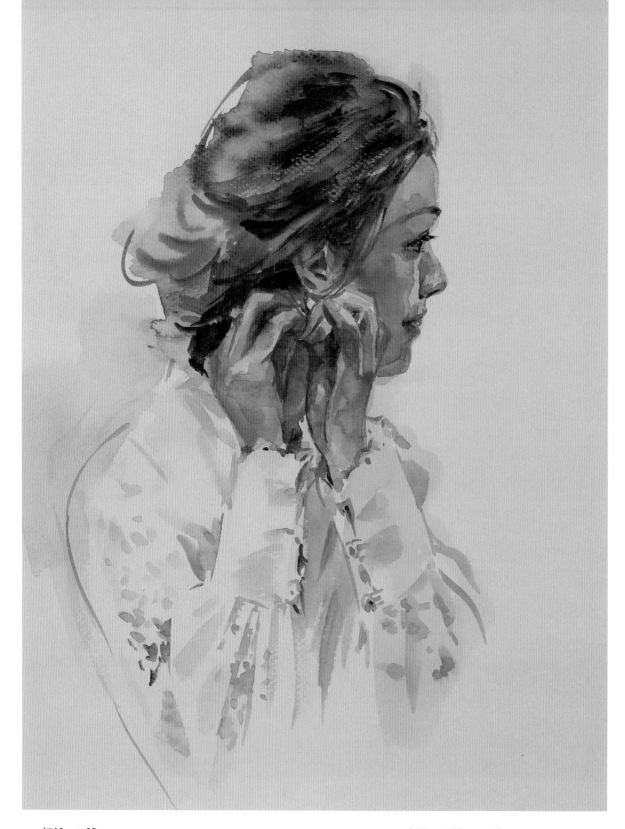

打扮　6 號

這張畫使用了粉蠟筆畫專用的灰色粉彩紙。由於不具
備水彩紙那般吸水力、不耐水性，因此這幅畫是在未
經重複上色的情況下完成的。由於本身已經具備底
色，使得畫面彩度偏暗，卻可使整體色調統一。

右頁　視線　10 號

不用鉛筆打草稿，而是和畫速寫一樣，
直接用顏料作畫。帽子在臉上造成的陰
影很吸引人。

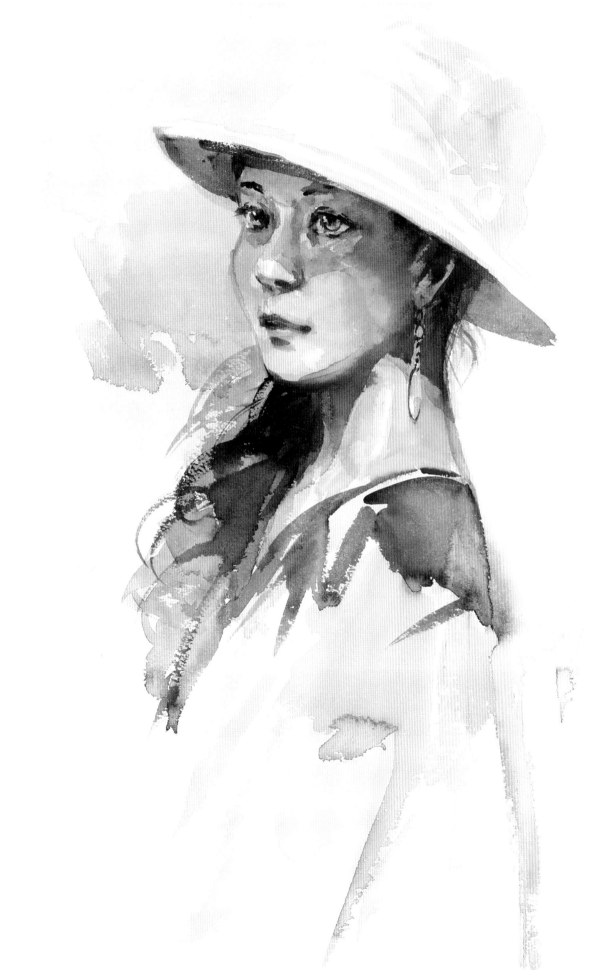

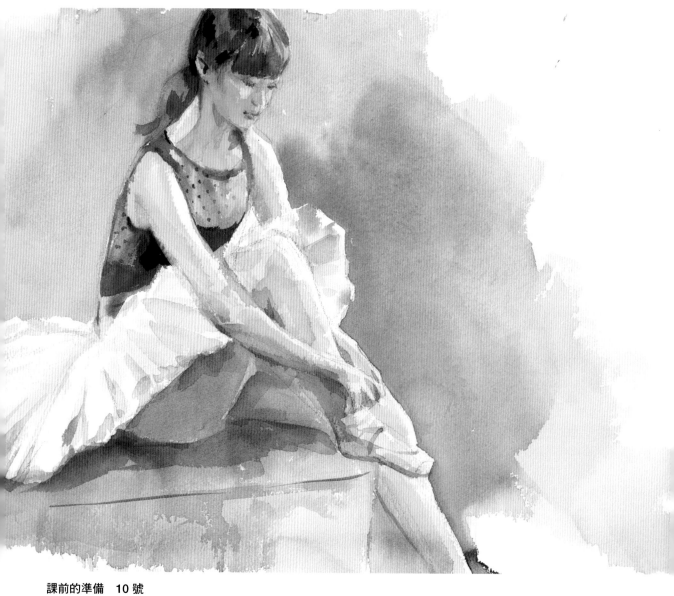

課前的準備　10 號

右頁　一時半刻　10 號
以20分鐘保持同一姿勢的速寫方式描
繪。畫中將微微傾向一邊的臉部以及
流線的背部捕捉了下來。

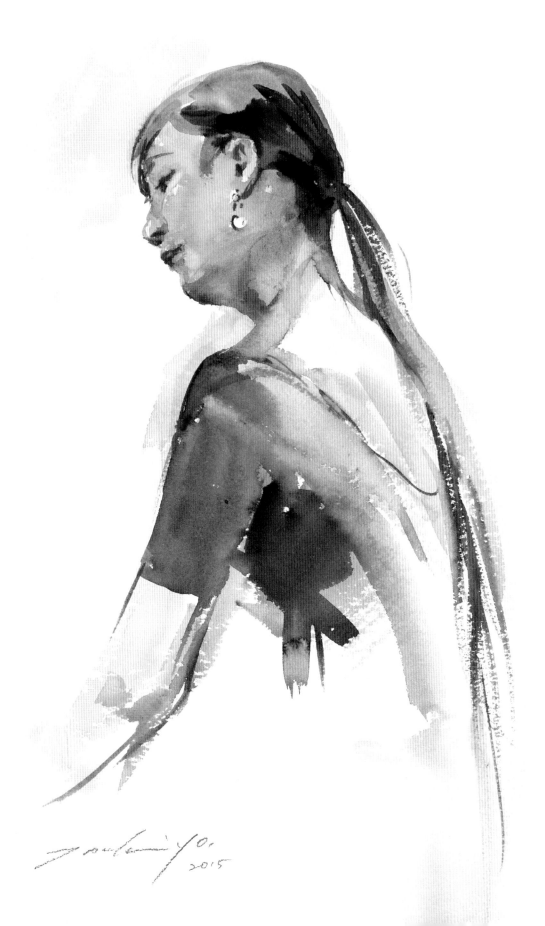

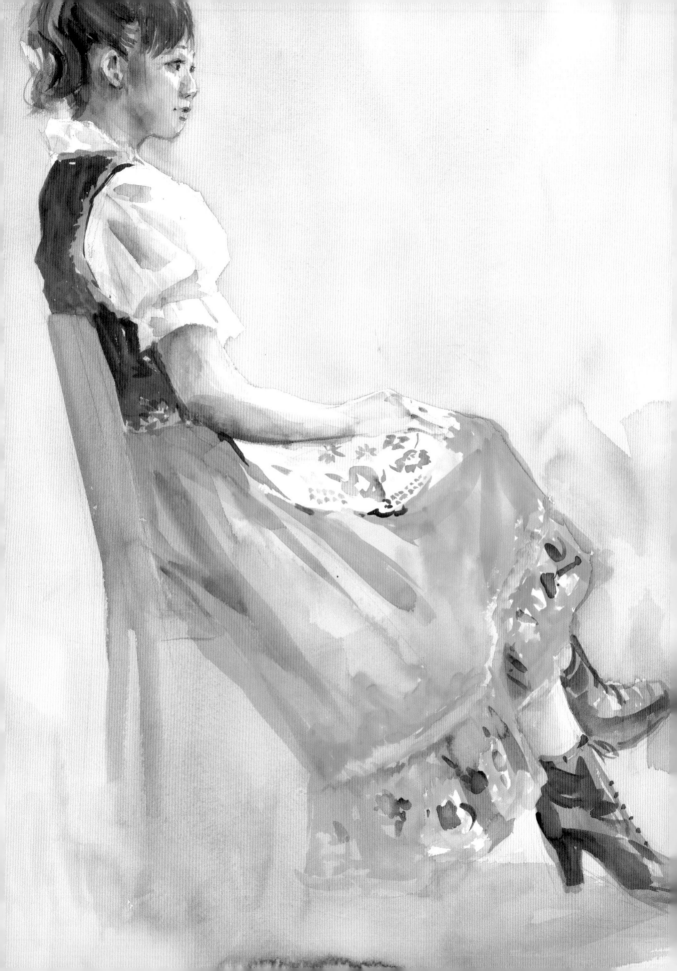

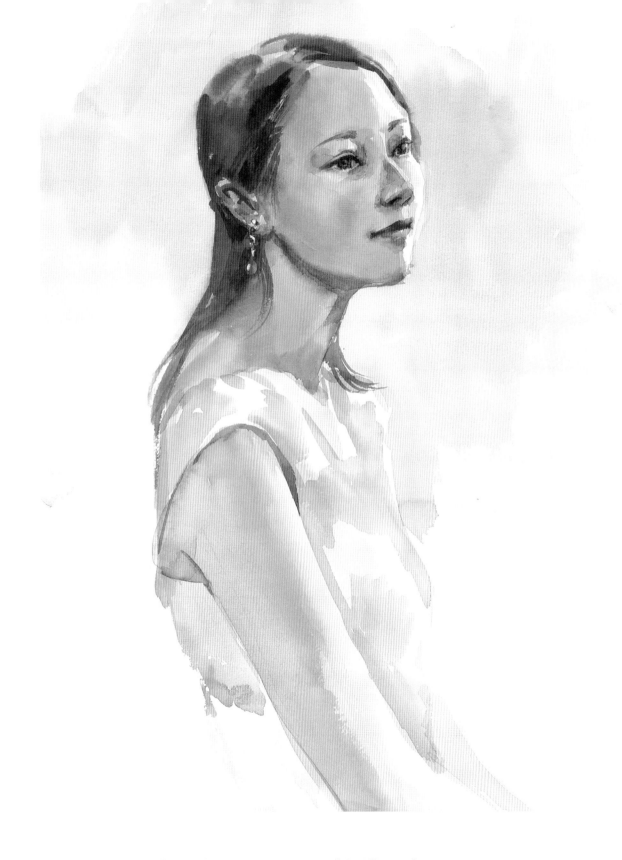

左頁　蒂羅爾的民族服裝　20 號
繪於講習會的示範教學。帶有圖紋的服裝本身就
是一種特色,因此細節部分都要描繪出來。

黃色洋裝　10 號
雖然逆光,皮膚仍因室內照明而顯得明亮,因此僅用少許
的陰影來表現臉部的凹凸效果。

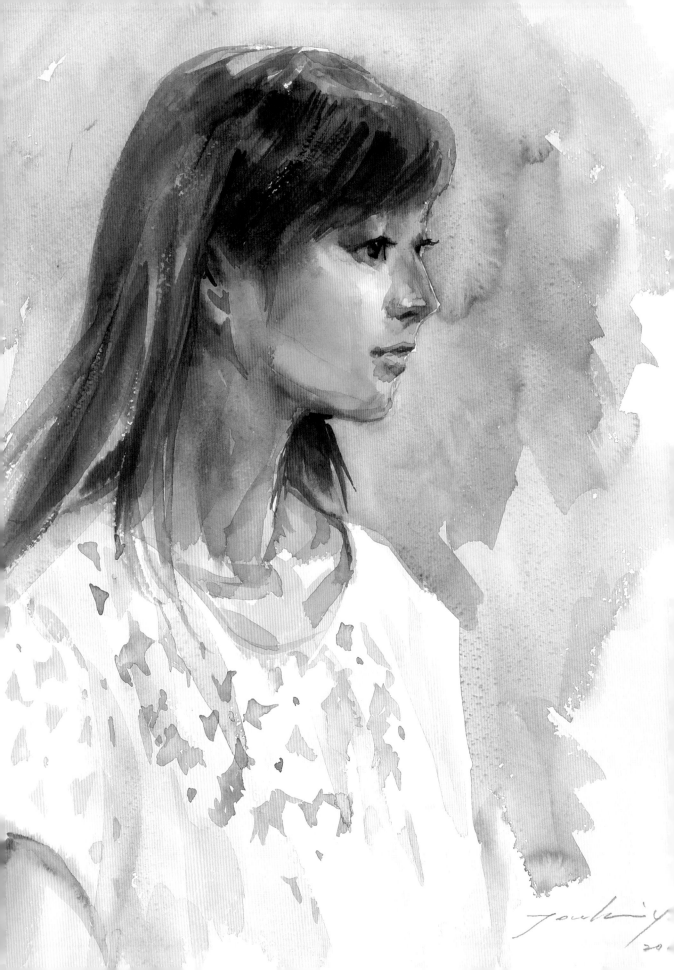

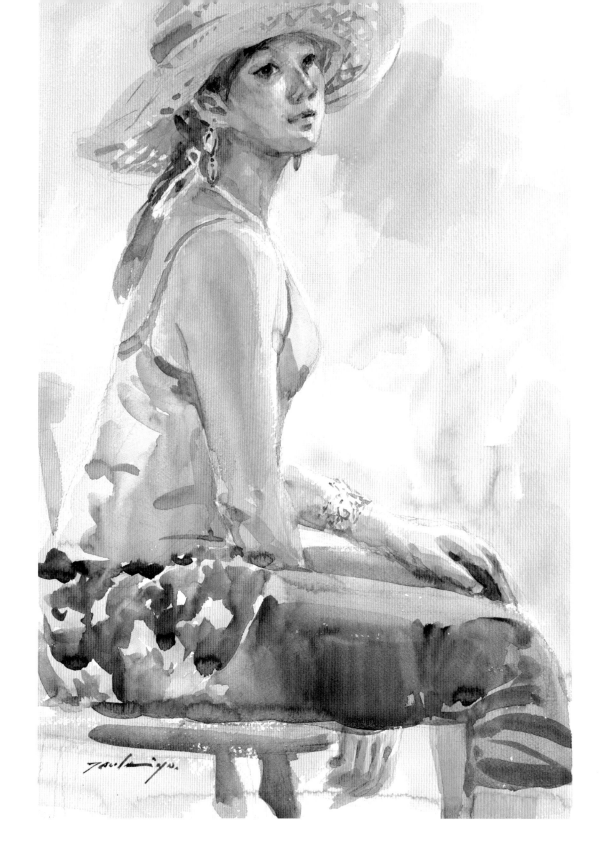

左頁　凝視　10 號
先在白色蕾絲襯衫上畫出明暗變化，
再仔細描繪洞洞的暗部。

夏日　10 號
此畫作描繪出年輕女性青春洋溢的氛圍。

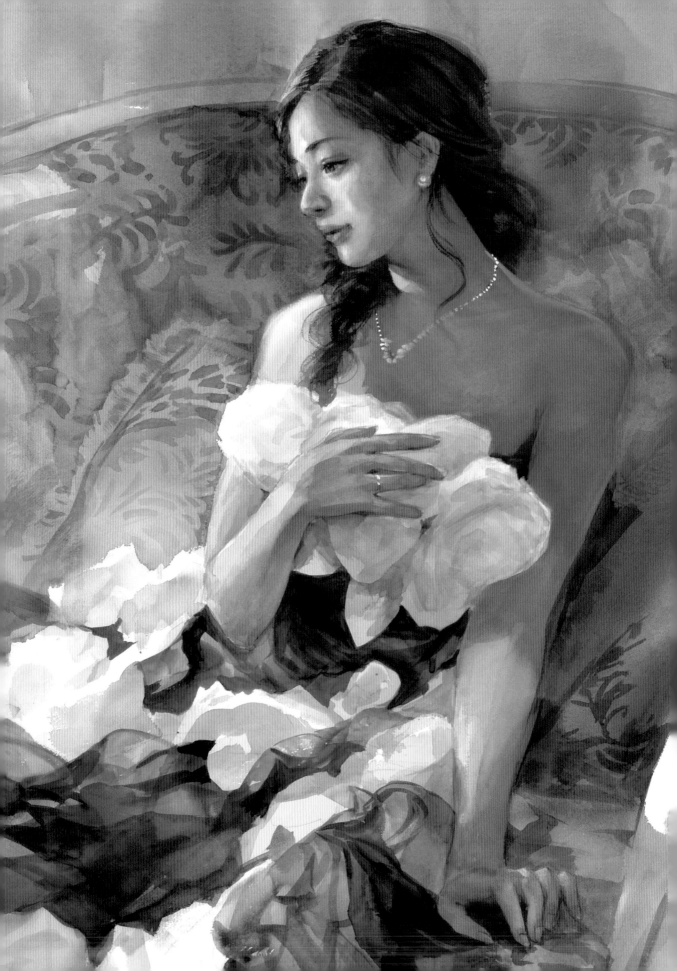

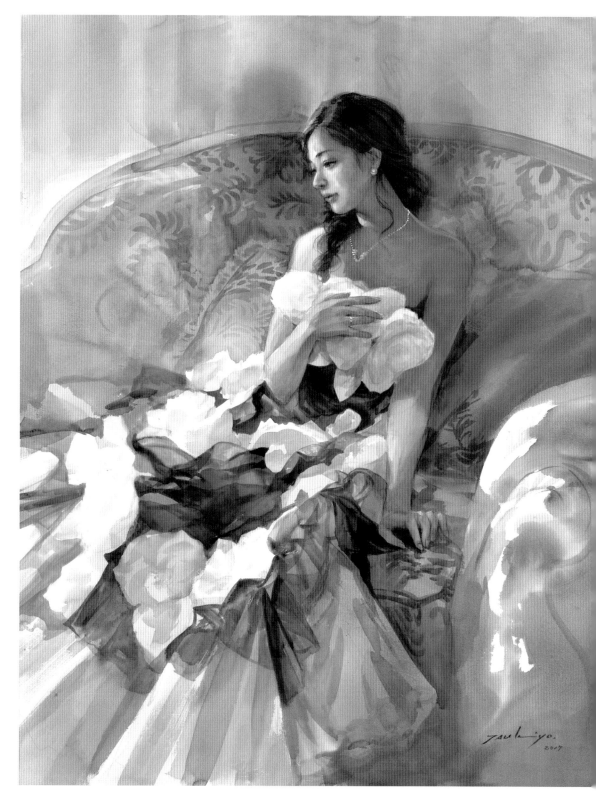

群花簇擁　80 號（第105回日本水彩展出品）

一般人往往認為水彩畫不適宜製作大幅作品，但繪製時我很留意滲染效果和筆勢的痕跡，用心展現水彩特有的表現。希望透過女性的姿態描繪出一個溫柔的世界。

部分

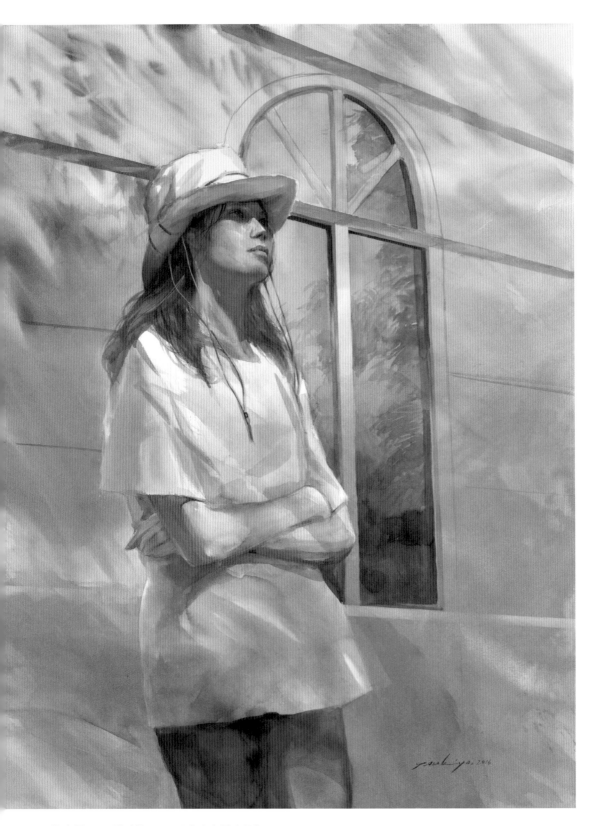

迎向風　80 號（第104回日本水彩展出品）
藉由描繪灑落在牆壁和人物上的樹影，來表現吹過的一陣清風。臉部經
多次的修改，還使用了不透明水彩（參照72頁）。

部分

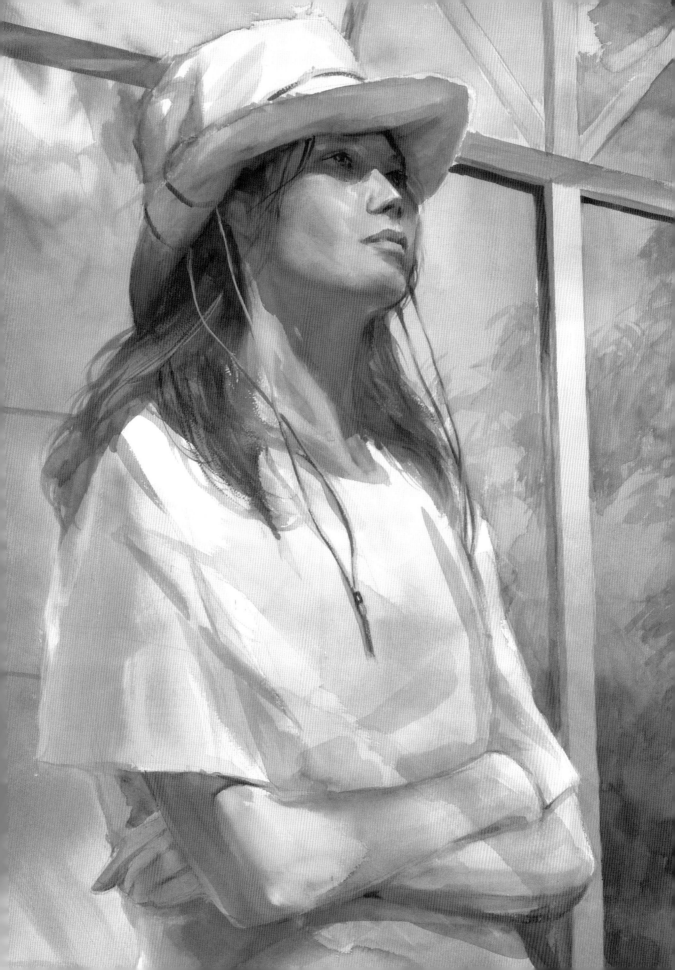

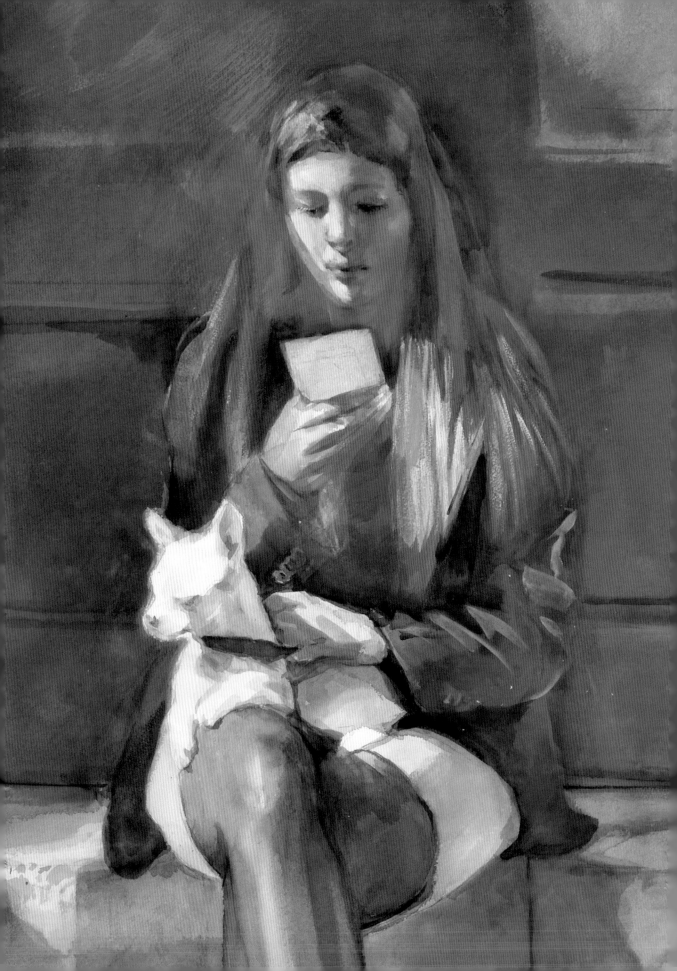

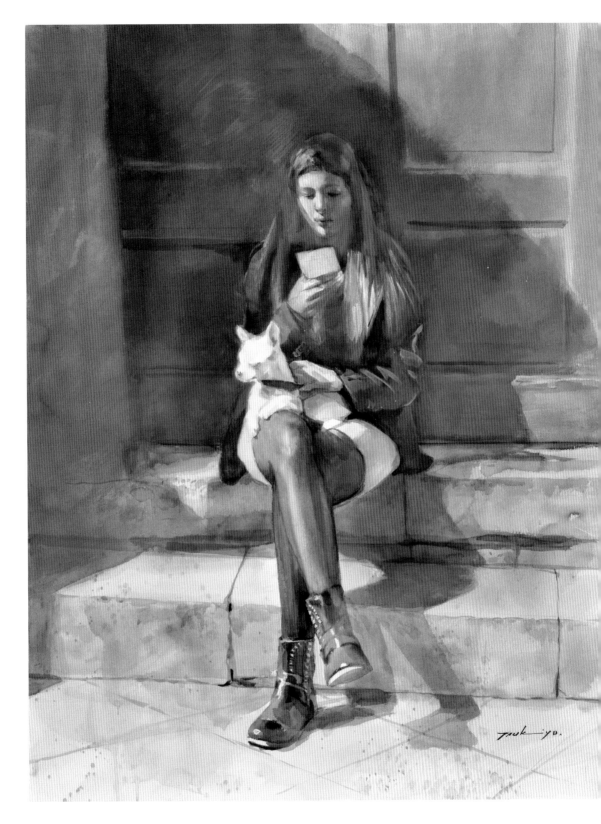

等人　80 號（第103回日本水彩展出品）

在義大利的旅途中偶然看到的一名女性。她讓白色小型犬臥在膝上，入迷的看著智慧型手機。圖中描繪了強烈日照下的乾燥空氣感。

部分

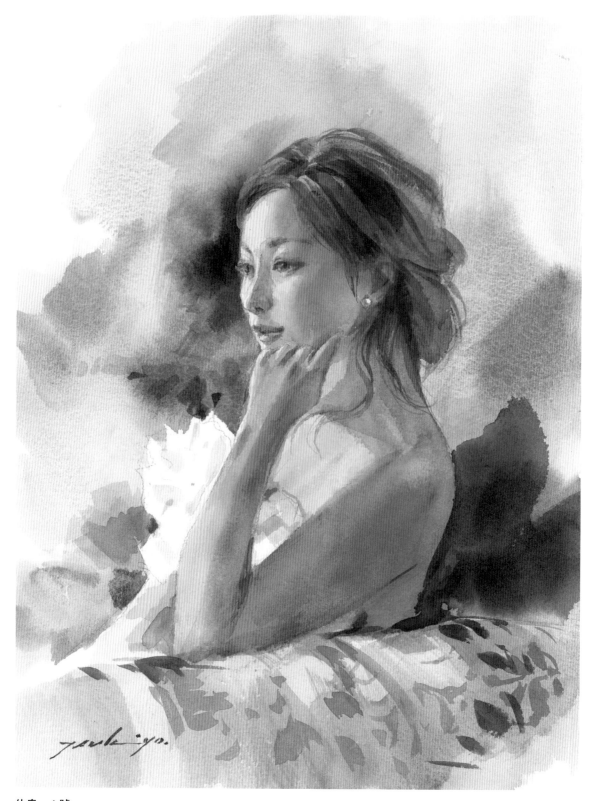

休息　4 號

有一點逆光的感覺，描繪女性悠然坐在沙發上放鬆的姿態。像人像畫一樣，幾乎只以臉部為描繪重點時，必須只讓臉部表情佔據畫面的空間。雖然是很細微的地方，眼睛等局部仍要仔細地完成。

Lesson 1

挑戰
水彩速寫

要點 No. 01 掌握形狀

描繪物體時，要點在於把握住物體的形狀。只要能迅速地掌握形狀，附帶的各種要素之後以附加的方式加上即可。

不過話雖如此，「掌握形狀」對於業餘畫家來說究竟有多困難，在指導過許多學生後我才漸漸明白。

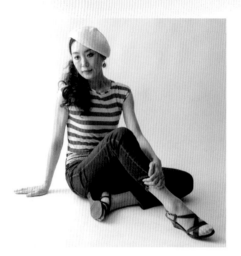
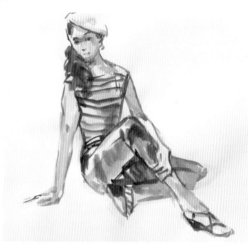

瞬間判斷模特兒整體印象，是決定構圖的重要步驟。請透過速寫，練習概略地捕捉形狀和明暗。

「既定觀念」為棘手問題

我在指導學生素描時，總有學生沒發覺到自己以明顯錯誤的角度在畫畫，例如說把朝右上方的傾斜畫成右下方。而且很多人都是在出聲糾正後才發覺。經提醒連忙說：「啊啊，真的呢」重新畫過，但我希望盡可能是由學生自行來發現錯誤。

為什麼很多人會犯下這類錯誤，理由是我們腦袋中普遍存在著「既定觀念」這種難以處理的偏見。譬如看到蘋果時，瞬間腦中會浮現出「蘋果」的文字訊息。認知到眼前的蘋果與到目前為止看過的蘋果，共通點百分之百吻合，進而確認它的確是「蘋果」，欲把現在看到的蘋果當成自己記憶中符合常識的蘋果來處理。於是想將它畫成被轉換成「蘋果」這記號的物體。

把腦中既定觀念的蘋果再多觀察一下……

「很瞭解」當中所存在的陷阱

尤其是大人，從小到大擁有看過各種蘋果的經驗，往往認為不用仔細看也很清楚蘋果的模樣。請憑空畫出蘋果的模樣。請問能畫得好嗎？接著試著將蘋果擺

在眼前。現在感覺怎麼樣？若是能把實物畫得很逼真，對於蘋果具有正確的知識，繪畫練習確實做好的人並不需要擔心。倘若看成截然不同的東西，就有必要摘掉「既定觀念」的有色眼鏡了。

兒童畫的畫是「記號」

我們最常聽到的一句話就是，兒童繪畫很「直接」，與其說他們是將看到的東西直接畫出來，更像是看到更多個性化、記號化的圖。這是由於兒童的經驗少，在對事物認知尚淺的階段，從繪本或插圖等處獲得知識後進行繪畫。或者把人類的身體畫成棒狀，或者畫的花朵全部面向這邊，都是因為腦袋裡的相關資訊只有這麼多。假如大人從來都沒有仔細觀察過，資訊量其實與兒童無異，憑空想像描繪時，只能畫出像兒童畫畫般的圖式。相反地，一旦促其在繪畫前先仔細觀察，兒童也能正確描繪事物到令人驚訝的地步。簡單地說，這部分不在於技術，而是在於見解的不同。

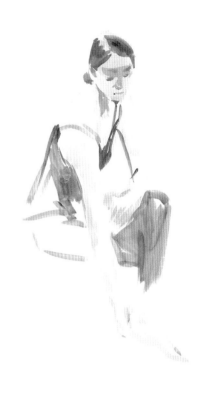

跳脫以往的既定觀念，就眼睛所見來捕捉事物的外形

物體也好，人也好，要畫得讓人看得懂，首重就是將輪廓外框捕捉下來。譬如描繪臉部時，若從眉毛或鼻子等目光所及的物體開始描繪，臉部輪廓就會有所偏差，不是畫成另一個人，就是畫得歪歪斜斜。首先，以輪廓線將外框輪廓、包含頭髮在內的頭部以及到脖子連接線捕捉下來。只要這部分確定了，接下來視整體比例，將五官各部位畫進所屬的區塊即可。

水彩速寫的推薦

即使畫的是紮實的精細素描，也要先大略掌握整體的形狀，作為掌握大概印象的方法，「水彩速寫」是一種非常有效的訓練。一般在畫速寫時，會以鉛筆等媒材來下筆，如此就會變成以線條描繪為主，這其實是有一定的難度存在。要在空白紙上畫出正確的線條，應該只有素描高手才辦得到，幾條線經過數次的擦掉重畫才誕生出來。然而，正確與否，得在畫出整體後才能確認。如果有時間，那樣做未嘗不好，但若要在短時間內決定出線條，果然需要快速捕捉事物的訓練。就這一點，以色塊構成畫面的水彩自由度就很高，對於沒時間在畫面上反覆修改的人來說，是很理想的速寫畫材。

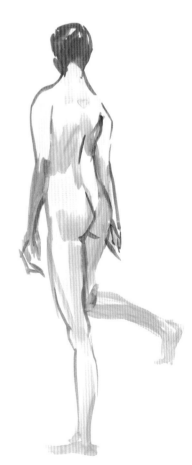

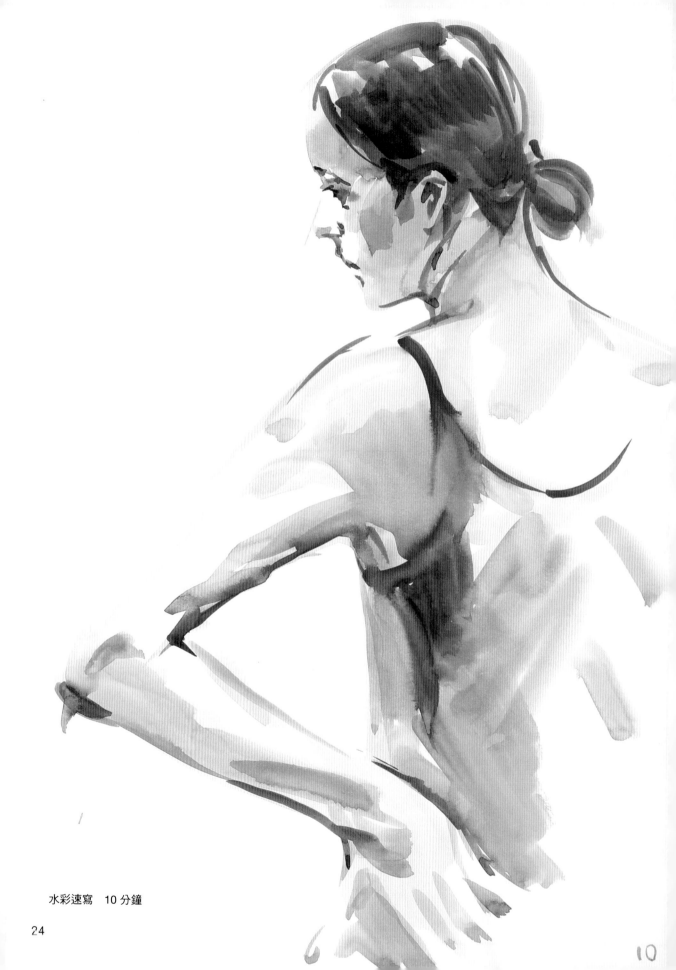

水彩速寫　10 分鐘

10

何謂捕捉動態

　　速寫的目的在於一面判斷模特兒的身體如何擺動、重心放在哪、體重施加的部位、肌肉與骨骼的形狀，一面快速記錄下景象。以這種方式捕捉整體印象的同時，還得顧及細節部分，重覆這些動作直到畫面完成，這不僅限於人物畫，也是所有繪畫製作的基本過程。

　　人物畫普遍被認為很難描繪，原因在於人體是大家再熟悉不過的形狀，畫得不對勁任何人（即使是不會畫畫的人）馬上就能察覺到。但是問哪裡不對勁，卻說不上來，只依稀覺得看起來奇怪、不自然，是人物畫令人感到棘手的地方。

　　然而，只要重複某種程度的練習，自然就能逐漸掌握人體以什麼姿勢會顯得自然，或是即便出現錯誤也能自行判斷加以修正，所以想克服難點，需要經過不斷的鍛鍊。

　　姿勢因人而異，當然也存在高矮胖瘦的個體差異，不過只要先掌握平均體型，再從中加以比對判斷，就能幫助你捕捉正確的形狀。在速寫時，只要能在第一筆捕捉到人體的主要動態線，不管細部是如何，都能以正確的平衡將畫面描繪出來。

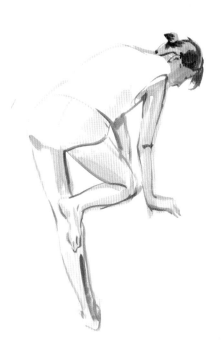

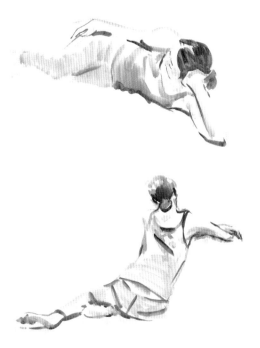

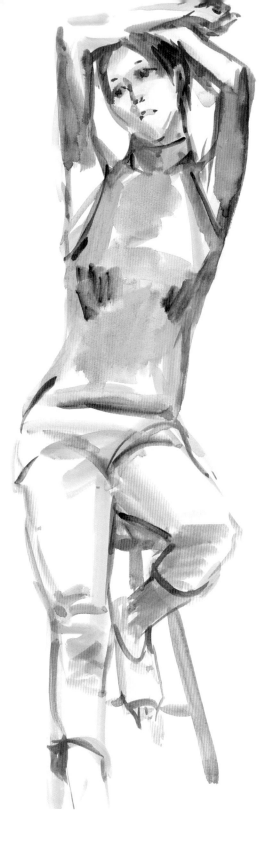

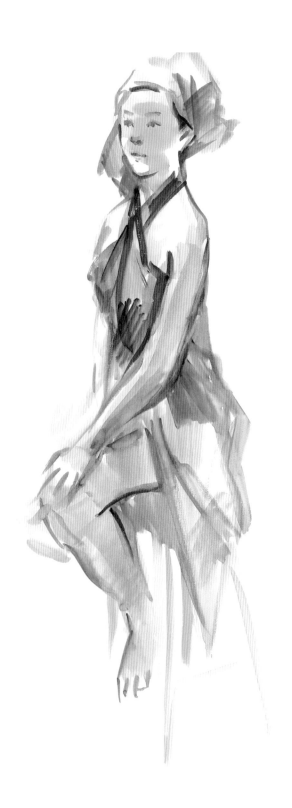

10 分鐘

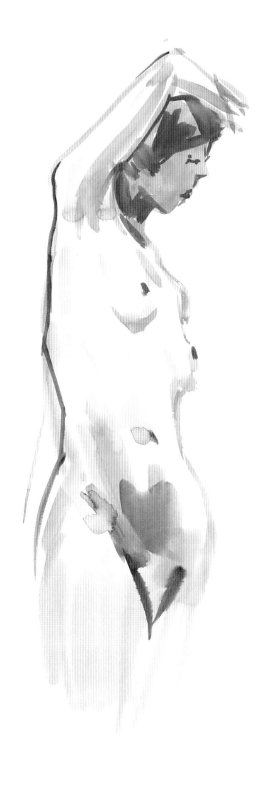

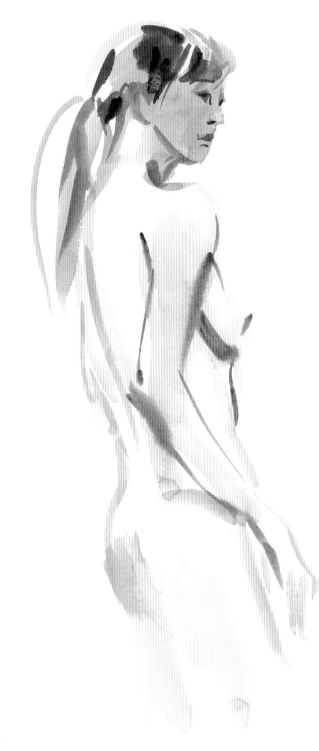

5 分鐘

5 分鐘

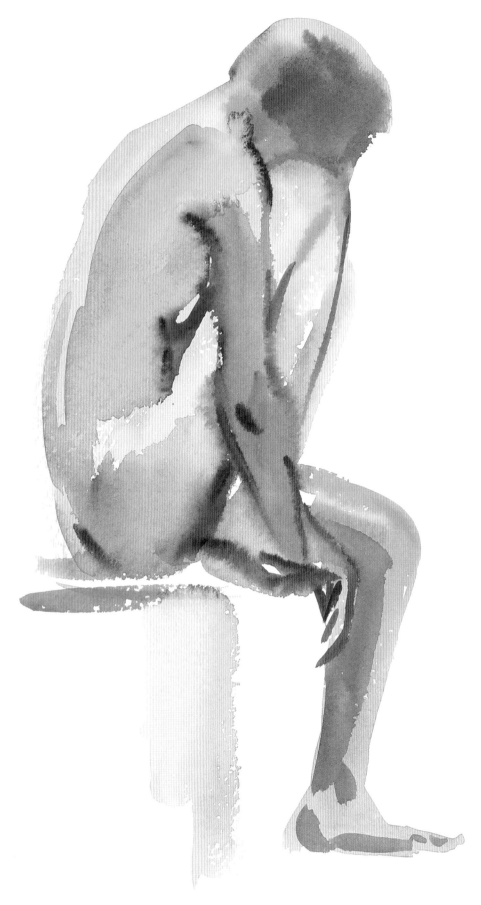

5 分鐘

5 分鐘

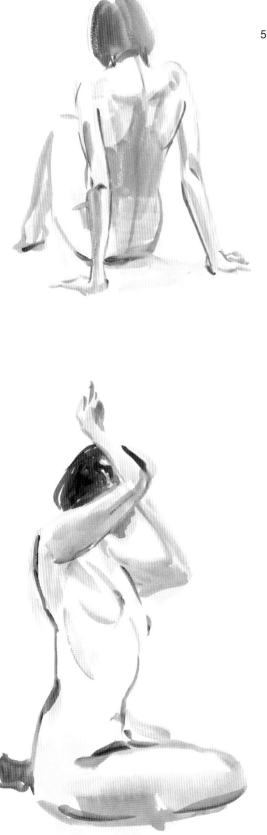

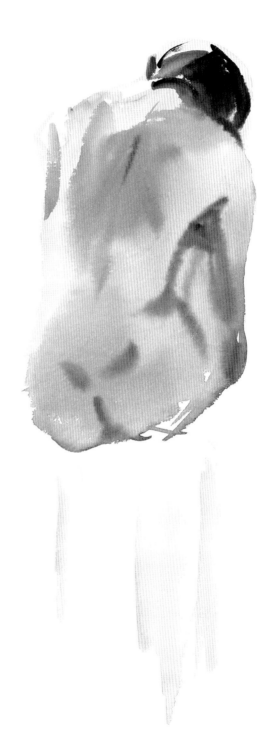

3 分鐘

5 分鐘

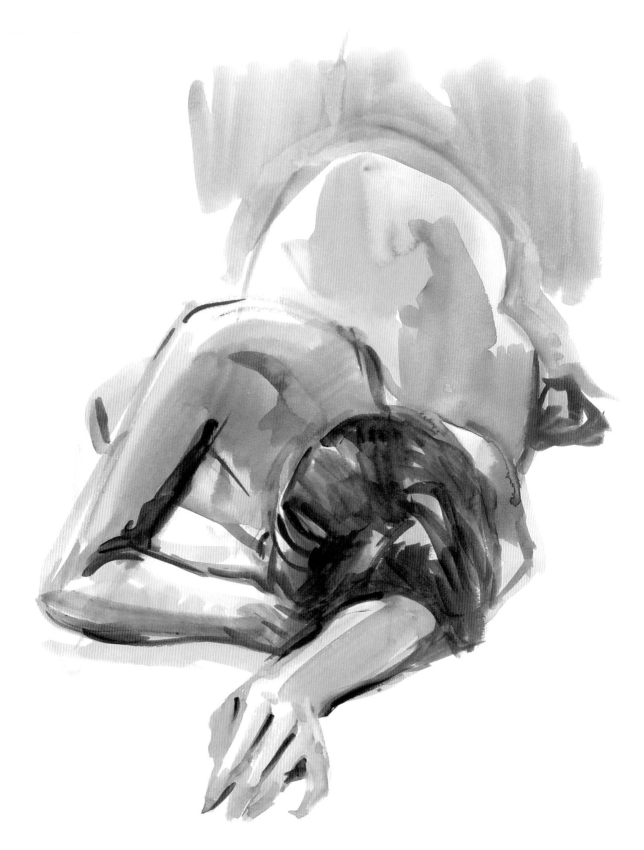

10 分鐘

捨棄既成觀念

　　在前面的文章也提到過，使人蒙蔽視線的是「既成觀念」這樣的成見。這是連專業畫家也容易陷入的圈套。尤其容易受到「名稱」這類記號的影響，最明顯的例子就是兒童使用蠟筆的顏色名稱——「膚色」。一般說的亮膚色（Jaune Brilliant）是指加入白色的亮橘色，但人們從小就把它當成膚色，並不知不覺烙印在腦海中。因為是黑色頭髮所以頭髮的顏色就是黑色，因為是黑眼珠所以眼睛也是黑色，天空是天空色，水用水藍色描繪，葉子的顏色都畫成一樣的綠色。對眼前呈現的顏色一點也不懷疑，不加判斷地選擇適用於概念的顏色，會因為從小重複這種習慣，使得人們掉進成見的圈套。如果一直這樣下去也無所謂的話，最後所有人的畫應該都會變成一樣的吧。

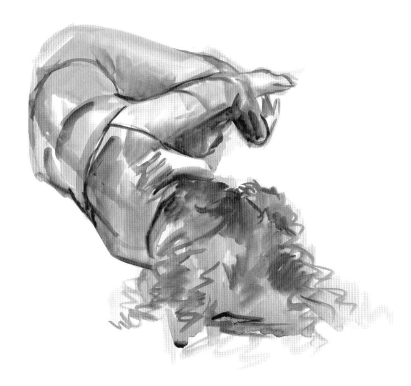

水彩速寫　10 分鐘

　　在描繪形狀方面也是如此。如果眼前的事物是有生以來第一次所見，仔細觀察，一定能好好地畫出正確形狀。然而，若是平時看慣的花朵，只因覺得再熟悉不過，就會犯下不經觀察便直接套用腦中資訊來作畫的失敗。沒有意識到自己的錯誤，這才是最大的錯誤。倘若想好好地面對主題，以捨棄成見、像是從未見過般的抱持謙虛而且認真觀察的態度描繪入畫對象是很重要的。

要點
No.02 觀察輪廓

不擅長速寫的人，往往會把注意力先轉移到細節的部分。不論是人物也好，靜物也好，畫圖時首先最重要的就是掌握接下來的入畫對象「呈現出什麼樣的輪廓？」。

為了納入畫面中

許多人在速寫時，常常從顯眼的部位開始畫起，例如臉部。描繪的對象只有臉部時，這樣當然沒問題，但描繪對象為全身時，若從喜歡的地方開始畫起，不是畫面無法容下重要部位，就是各部位在畫面中的比例過大或過小，難以取得平衡。作畫時，請先檢討要以何種方式將整體形狀納入畫面中。

素描本一般為長形，為了將接下來要畫的模特兒妥善收進畫面中，必須判斷縱向納入畫面好還是橫向配置好。或許有人覺得速寫是一種練習，可以不必針對構圖考慮太多。正因為是練習，更要經常有意識地將畫面中的模特兒做適當的配置。如此就算時間短，也能在看到姿勢的瞬間就做出判斷。

一開始便決定如何將入畫對象納入紙張中。以手指擺出四角框框，若視的人物輪廓往縱向延伸，即可判斷適合採用縱向構圖。

對決定構圖時很方便的取景框。可在畫材店購得，也可以用膠帶將塑膠名片夾做成框架，自製簡易的取景框。

站姿一般採用縱向構圖，比較難處理的是坐姿與臥姿。有時不容易從觀察的位置判斷出是縱向還是橫向，碰到這種情形，或以手指擺出四角框，或藉助取景框都是有效的辦法。欲納入框中的形狀，先以平面方式捕捉，即可取得平衡地放入畫面中。

配置畫面時，一下子要把目標對象以最適當的大小畫進白紙其實很困難，因此以擷取的方式大概畫出頭部大小、腰部位置、手腳長度等等，再一邊注意整體的平衡一邊修正。

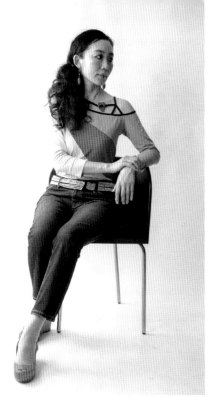

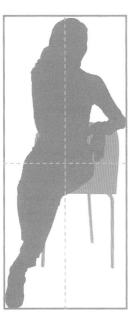

決定構圖時，請先預想人物置於四角框中的位置。這時，形成一個縱向的長方形框，頭部與右手肘和腳尖的關係為，頭部向右側偏離畫面中心，手肘在右端，腳在左端，因而判斷只要在接近畫面中心的位置畫入上半身，就能連腳尖也納入畫面中。

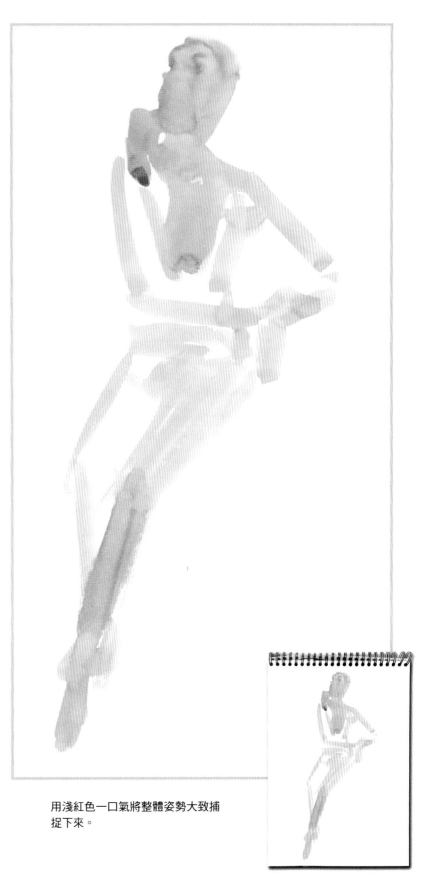

用淺紅色一口氣將整體姿勢大致捕捉下來。

要點
No. *03* 利用陰影增加立體感

水彩速寫的優點在於能夠快速畫上陰影。使用鉛筆這類畫材為大面積填色既耗時又費工,換用水彩筆就能一口氣塗滿。即使不換水彩筆,只要以筆腹做大面積塗色,以筆尖畫小細節等,就能在短時間內完成。

將模特兒的形態大範圍捕捉到平面上後加上陰影,立體感一口氣增加,顯現出模特兒的存在感。增加立體感後,接著畫輪廓線,由於是逐步地修正細節部分,因此能更確實地掌握形狀。

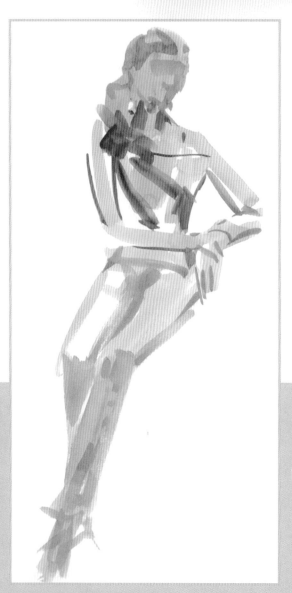

將33頁用於描繪輪廓的紅色顏料調濃一點,畫出輪廓線與明暗調子,呈現出整體的立體感。

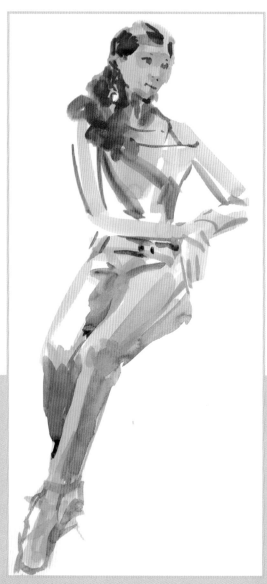

單就褲子的陰影部分加入藍色。與紅色混合後,也為頭髮的部分上色。仔細畫上眼睛、鼻子以及脖子的陰影等地方。

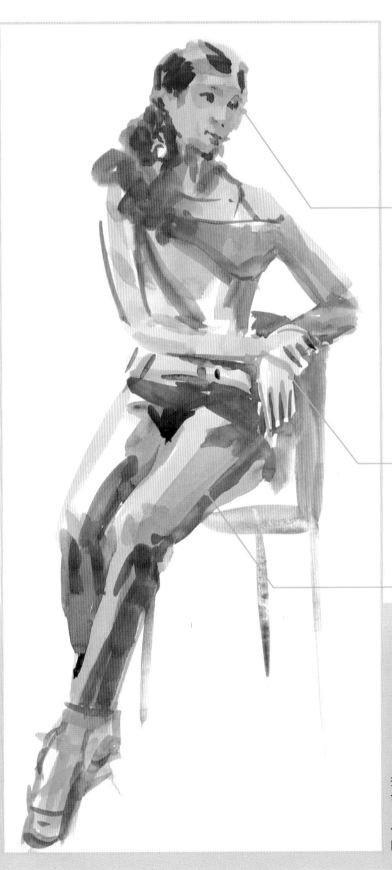

速寫的時候，用簡單幾筆來描繪臉部的表情。先畫出眼窩一帶的凹陷，一邊確認左右的位置，一邊畫上眼睛。

大致捕捉手的大小與形狀，在周圍加上明暗時，再一次仔細觀察並確認形狀。

實際上大腿上部的顏色是褲子的藍色，但速寫的目的在於捕捉概略的立體感，所以比起顏色，更應優先考慮明暗。腿部豐滿的曲線以明暗程度來表現。

畫速寫時，一般限於兩種顏色，因為是色彩鮮豔的衣服，所以多加了天藍色（Cerulean Blue）。可以在調色上做變化，也是水彩速寫的魅力所在。描寫時間7分鐘。

要點 No. 04 以輪廓線決定形狀

速寫的目的在於捕捉物體的立體感和形狀,利用陰影捕捉到立體感後,再以輪廓線來決定形狀。將形狀會隨著輪廓線而改變的重要部分強調出來,也能藉其強弱來表現面。

WATERCOLOR PORTRAIT

畫出有生命的速寫

速寫是捕捉形體的練習,因此輪廓線不能不正確,必須標記出正確的輪廓線。然而,突然要在空白的畫面上畫出正確的輪廓線在實行上是有困難的,所以以某種程度的色塊形成一個大致的形狀後,再加上輪廓線就會輕鬆許多。

1

高舉過頭的手肘要強調彎曲的位置和角度。

2

在膝蓋頭一帶捕捉到面之後,以直線方式畫出。

3

背部要利用線條強弱,表現肩胛骨以下到腰際的角度變化。

4

因肌肉具有厚度,打在地板上的影子包含在內,與地板的接點會形成大片的深色陰影。

利用袖口形狀來表現手臂的圓潤曲線。透過畫出袖口的陰影，表現出往背後過渡的形狀變化。

描繪手的時候，手背指頭的形狀很重要。要畫出手指的方向與長度。

假如時間充裕，仔細觀察手指的彎曲情形，強調陰影看起來較深的部分。

裙襬的柔軟度以顏料的濃淡和下筆力道的差異來表現。

以顏料畫的線條不能用橡皮擦清除，這是心裡要有的覺悟，不過有色塊的引導，可以一邊重新思索形體的大小及平衡，一邊尋找更正確的輪廓。即便後來的位置偏離最初所塗的色塊，但如果是正確的，就邊修正邊畫下去。屆時盡可能只畫出一條準確的線條。隨意地畫出幾條線，就失去了做水彩速寫的意義。

水彩筆畫出來的輪廓線，會在線條上產生強弱的視覺效果。速寫時，提醒自己不要畫出沒有變化的線條，要善用筆尖的粗細，畫出具有延伸感的線條。

並記住在沒有輪廓線（看不見）的地方敢於不畫，是畫出有生命力的速寫的訣竅。

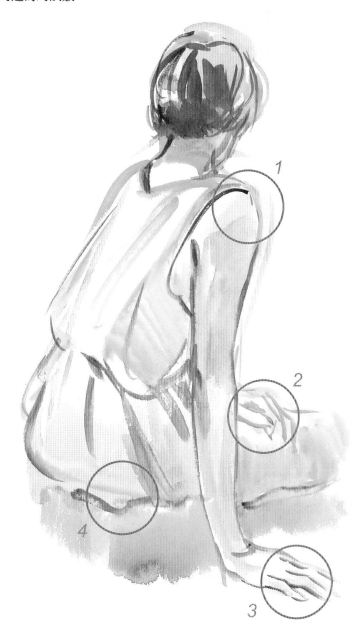

要點
No. 05

嘗試以各種時間設定作畫

　　一般來說都是參加速寫課等課程,然後依照老師的指示作畫,所以會變成配合該課程的時間設定來畫。從短時間的練習開始然後慢慢拉長時間,或是開始時時間長習慣後再縮短時間,依課程不同時間的設定也各式各樣。

　　一開始還不習慣時,不管怎麼畫都很花時間,先做幾次10分鐘的速寫作為暖身,等到手和眼睛習慣後加入5分鐘的速寫,最後有20分鐘左右的時間安心作畫,是我常用的時間分配。

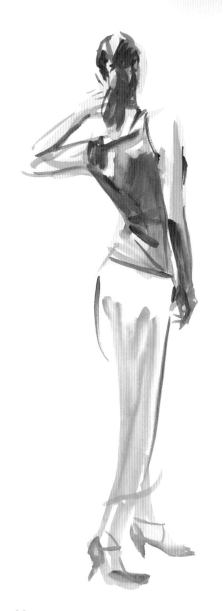

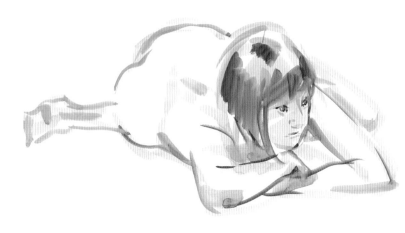

5 分鐘

或許有人會覺得5分鐘的時間相當短暫。不過,做為捕捉整體輪廓的訓練是最恰當的長度。由於用顏料填滿色塊並不費事,加上陰影即可快速掌握整體的凹凸變化。
在畫顏色上沒有太大變化的裸體畫時,可輕輕加上陰影,一邊用細筆勾勒強弱一邊描繪。

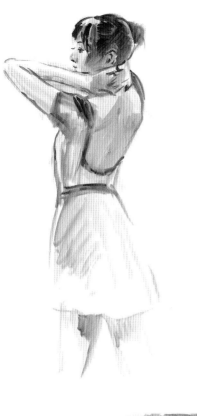

10分鐘 某種程度上可以在較大的紙張上作畫，習慣之後將衣服、臉的表情等部分仔細畫出來。用5分鐘大略將畫面捕捉下來，接著在感興趣的部分把顏色的變化或細節等畫進去。

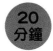

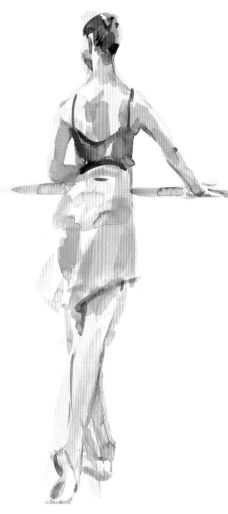

15分鐘 這裡使用的不是薄薄的速寫紙，而是水彩紙。有厚度的水彩紙要等上一段時間才會乾掉，較不適合用在速寫，但假如可付出15分鐘時間等乾到某種程度，可以使用較能欣賞到水彩表現的水彩紙。

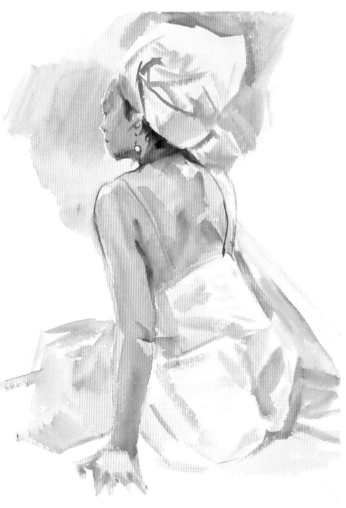

20分鐘 20分鐘相當於一般模特兒擺一個姿勢的時間。只要習慣這個時間，可以看得出來大概一個姿勢就能畫完。

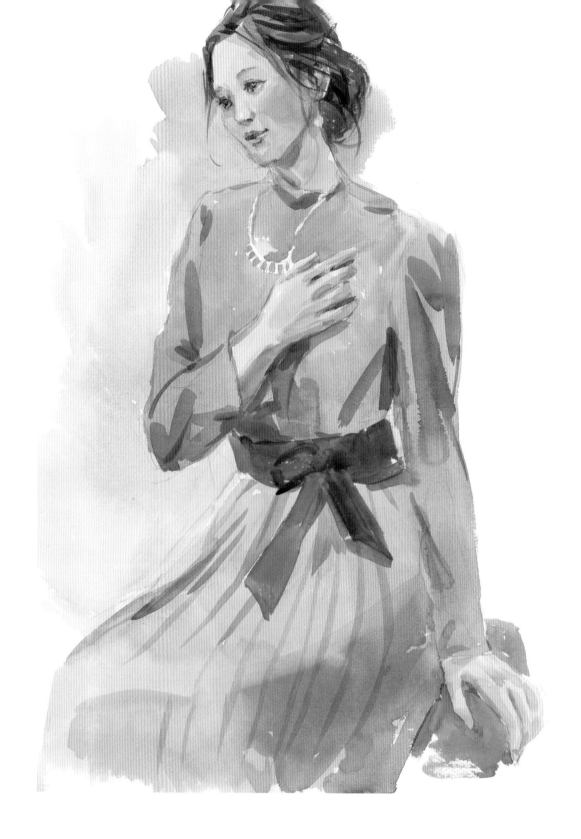

人物素描。上圖及右圖的紙張尺寸都是10號，以30分鐘左右的時間繪成。雖然看似速寫的延伸，但事先用了鉛筆輕輕打草稿，所以比起速寫呈現出更細膩的描繪表現。大略捕捉畫面的觀點與速寫一致。

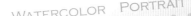

掌握五官的配置

　　臉和手是自然吸引人們主動關注的部分。尤其臉部可藉由表情傳達情感，所以任何人都會抱著好奇心觀察。這點對不會畫畫的人來說也是一樣，例如形狀只要有一點錯誤，馬上就會注意到。

　　在描繪頭部時，眼睛、鼻子、嘴巴等五官全都是重要部位，請仔細地捕捉其形態。

　　以及確實掌握各個五官的位置，可以說是正確的描繪捷徑。再則，有著五官分佈的臉不是一個平面而是球面，這也是不可忘記的要點。

WATERCOLOR PORTRAIT
成年人的臉部五官

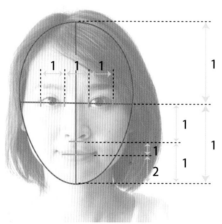

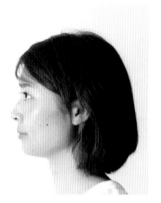

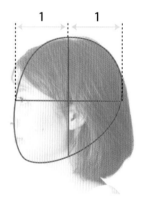

　　臉部五官的一般位置為各局部間存在著相互位置關係。例如眼睛位在從頭頂到下巴連成直線的正中央一帶，鼻子位在眼睛與下巴連成直線的正中央。從側臉來看，從眼睛的位置旁邊拉出一條水平直線，與連結顏面及後頭部的直線的交點，就是耳朵上部的根處。

　　像這樣五官各自之間的位置基本上是固定的，概略地描繪時，只要知道配置的比例，就不會知所措。當然五官大小及微妙的位置偏移因人而異，但我們可以藉由平均值一邊認識其中的差異，一邊將五官描繪出來。

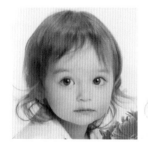

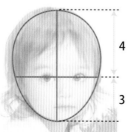

WATERCOLOR PORTRAIT
兒童的臉部五官

　　成人與兒童臉部的最大差異在於眼睛的位置。兒童的眼睛位在頭部中心以下，眼睛之間的距離比較大。所謂的娃娃臉，指的就是有著額頭寬、五官往下半部集中的長相。

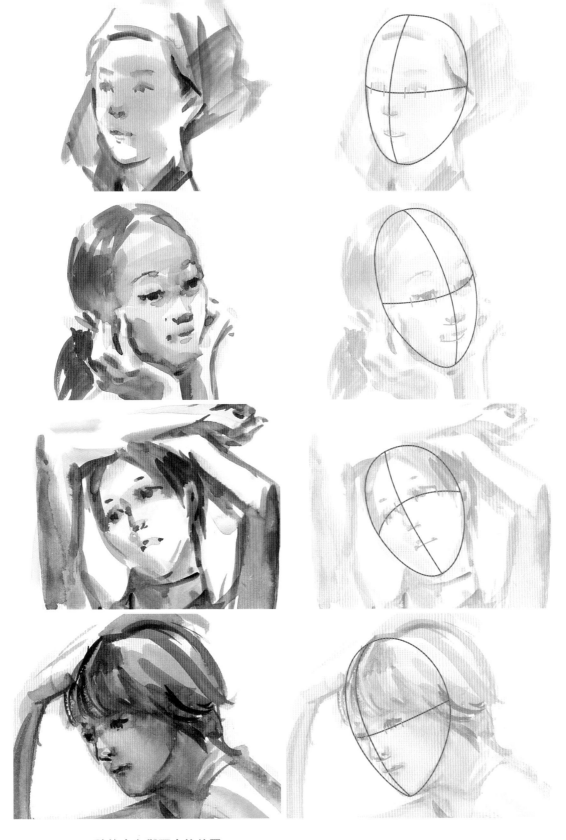

臉的方向與五官的位置

即使從各種角度觀看臉部，五官也是經常呈現相互位置關係。正面看臉時，眼睛與眼睛之間的連線呈水平狀，當臉部朝上或朝下時，連線會配合所朝向的角度，沿著臉部形成有弧度的曲線。

要點 No. 07 研究姿勢

不管是速寫還是畫固定姿勢素描，模特兒的姿勢都很重要。
即使是不經意的姿勢，還是有分容易描繪跟不容易描繪，而以作品來說，什麼樣的姿勢才是好看的姿勢？這節就來研究一下各種姿勢吧。

畫固定姿勢的情況

讓模特兒長時間保持相同姿勢的固定姿勢，考慮到模特兒的身體負擔，通常不會選擇不太穩定的姿勢。即使擺手方法只有一種，假如設定為久了就會累的姿勢，最後有可能出現位置跑掉很多的情形，因此最好放些手肘墊或墊子等支撐物提供穩定。採取不勉強的姿勢，才能讓彼此都不感到疲累地直到素描結束。

然而，太講求穩定性而讓模特兒採取左右對稱的坐姿，姿勢就會變得不夠生動有趣。或翹腳、或扶著手肘、或轉身似地扭轉上半身，只要稍微改變一下身體左右兩側的平衡，就能獲得穩定中帶有動感的姿勢。另外，讓模特兒手拿帽子或書本等小道具，也能達到畫龍點睛的效果。

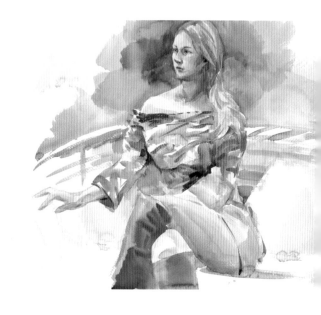

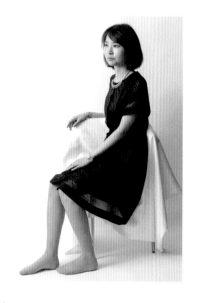
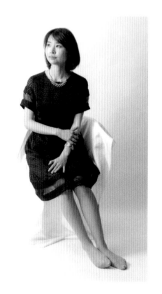

44

畫速寫的情況

　　由於速寫中的姿勢在短時間內就結束，所以和固定姿勢相比，多是帶有動作的姿勢，透過觀察如此不穩定又容易漏看的姿勢，是去除偏見，認識人體趣味的好機會。

　　速寫時多半圍繞著模特兒作畫，所以從自己的角度來看未必是優美的形態。雖然我能接受畫者隨模特兒每換一次姿勢就移動座位，但只要不是太過分，請試著從原本的位置畫畫看。沒畫過的高難度姿勢，有時會構成意想不到的畫面。當看上去已經不像一個人時，例如只看得見背部的一小部分，正是訓練將人體視為純粹物體來捕捉的好機會。

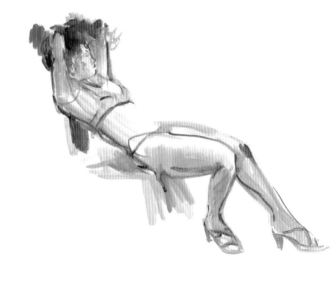

掌握輪廓畫出
水彩速寫

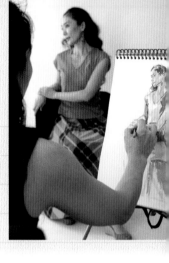

要在短時間內掌握形體，勢必會省略掉細節部分，卻可由此訓練取捨與抉擇什麼是必要什麼是不必要的瞬間判斷力。

雖然速寫沒有特別的畫法，但為了練習大略捕捉人體的動作，在這裡介紹一些平時採用的方法。

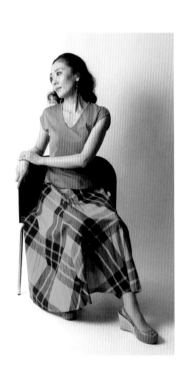

請模特兒擺出姿勢。將上半身大幅扭轉，頭部也配合動作轉向一側，盡可能擺出具動感的姿勢。

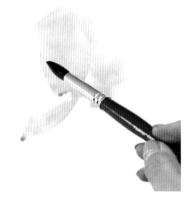

01 調出淡淡的猩紅色（Scarlet Lake），思考模特兒在畫紙上的配置，一邊觀察輪廓一邊從頭部開始畫起。

02 衣服明亮的部分實際上是橘色，但考慮到明暗關係，預留明亮部分不上色，保留畫紙的白色。

03 一邊注意手臂擺放的位置、手肘的位置等，一邊畫上陰影。

確認輪廓

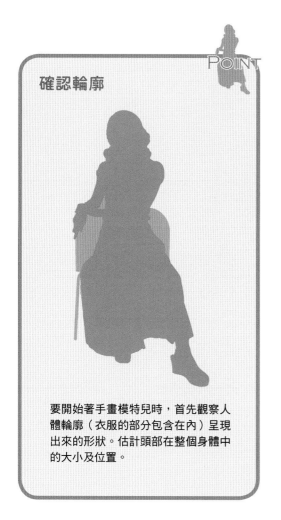

要開始著手畫模特兒時，首先觀察人體輪廓（衣服的部分包含在內）呈現出來的形狀。估計頭部在整個身體中的大小及位置。

04 一邊看著膝蓋及以下小腿的位置，一邊為裙子塗上顏色。

05 在頭部加上陰影。將左右眼的眼窩陰影連接起來，以決定臉部的傾斜角度。由於鼻子位在臉部中心，所以一邊確認鼻樑的位置，一邊上畫陰影加以配置。

06 勾勒出從脖子到肩膀的輪廓線。

07 繼續用深色加重手臂的陰影部分，確定其形狀。

08 雖然雙手疊放在一起，但不需要一根一根分開畫，而是以概括的形狀一邊畫上陰影，一邊決定手的位置。

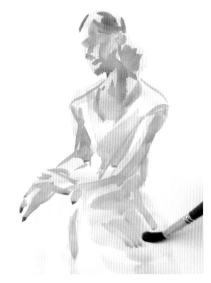

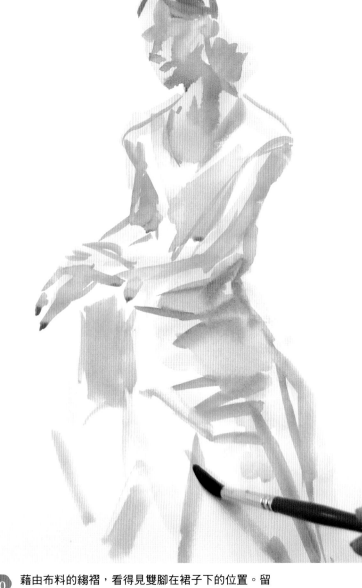

09 在腋下到腰際加上陰影，確認腰部的位置。

10 藉由布料的縐褶，看得見雙腳在裙子下的位置。留意膝蓋的位置，在裙子塗上大面積的陰影。

POINT

 ▶ 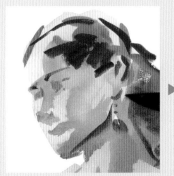 ▶

眼鼻等細膩五官容易引人注目，開始描繪時要先大略掌握作為基底的頭部骨骼。然後一邊使用深色做修正，一邊確認形狀，找到正確位置後，再把細節部分描繪上去。

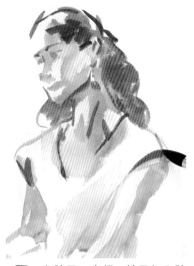

11 在側頭部仔細畫上陰影,用較淺的顏色輕輕畫上眉毛和眼睛。

12 眉毛的位置是表現臉部傾斜角度或朝向的地方,一邊觀察左右眉毛的位置,一邊用點畫出眉頭。確認下巴的角度後,再決定出位置。

13 在脖子、衣領、袖子加入陰影,為右手臂加上暗部。

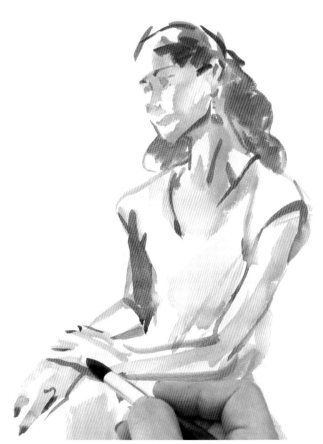

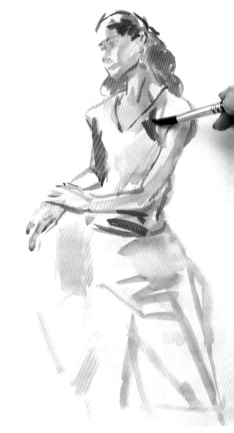

14 在手指加入陰影。

15 加入胸部到腋下的陰影,來捕捉身體的側面。

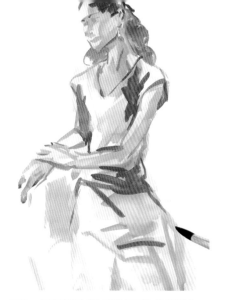

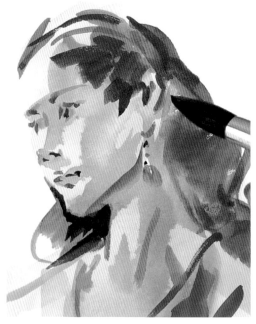

16 從腰部看出手肘底下的角度變化，畫上陰影。

17 耳朵的位置要注意到與兩眼角度的關係，一邊為頭髮畫上暗部，一邊將耳朵細節描繪出來。

18 一邊為椅子的扶手畫上暗部，一邊調整手的形狀。

19 畫上椅子的暗部，以確定右側的腰。

20 一邊觀察膝蓋的方向，一邊為裙子塗上顏色。膝下也要一邊留意面一邊上色。

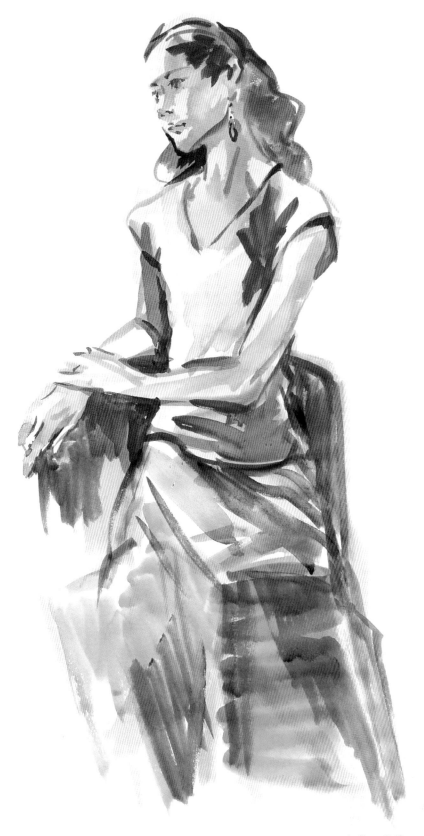

完成　7分鐘

要點 No. 08 掌握身體重心的移動

人體呈縱向細長形，光是站著並不怎麼有趣。採站姿時，盡量使上半身扭轉，或將手臂舉起，擺出富有動感的姿勢吧。

刻意使身體扭轉，可以很容易看出身體重點部位的位置，如中心線的動向、腰和肩膀的傾斜角度等等，藉由左右不成對稱來產生出更富變化的表現。

雙手扶在腰上，使上半身往身體右側扭轉，接著脖子轉向右側的姿勢。把重心放在右腳上，可以看出支撐腿與非支撐腿的緊繃感不同。

先用調成淡色的猩紅色（Scarlet Lake），大略勾勒出身形比例。描繪時，一邊注視頭部的大小、肩膀、手肘、腰部、膝蓋的角度及位置、手腳的長度等等，一邊配置到畫面。

仔細畫出帽子的陰影、手臂的陰影，修正粗細，以取得適當的均衡。接著疊上法國群青（French Ultramarine），決定腰帶的位置、膝蓋的位置。

注意要點看過來！

脖子的粗度、角度（帽子包含在內）。

上半身與下半身的中心線角度不同。

以身體與手臂間的空間形狀，來確認雙肘的位置。

膝蓋的高度在左腳略低的位置上。

由於腰部向身體右側突出，所以腰帶線是從左上方斜向右下方。

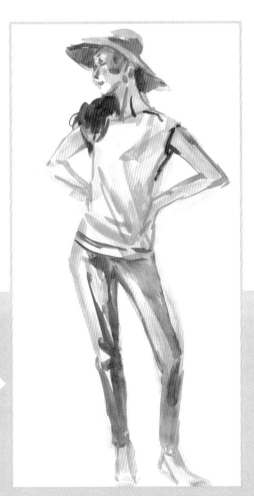

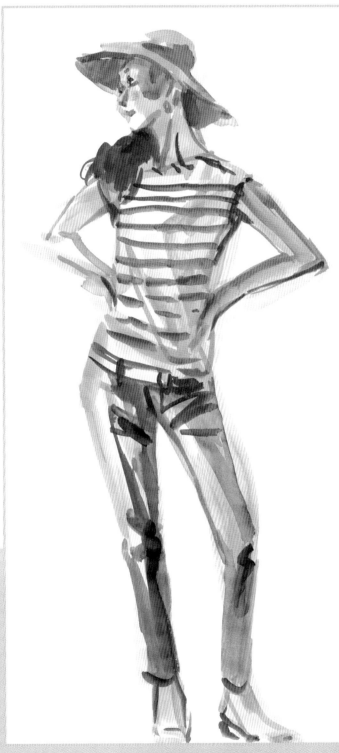

進一步將猩紅色（Scarlet Lake）調濃，在明顯看得見輪廓線的地方，一邊調整形狀，一邊仔細描繪。

配合身體的凹凸部分，畫出衣服的縐褶、橫條紋等，就完成了。

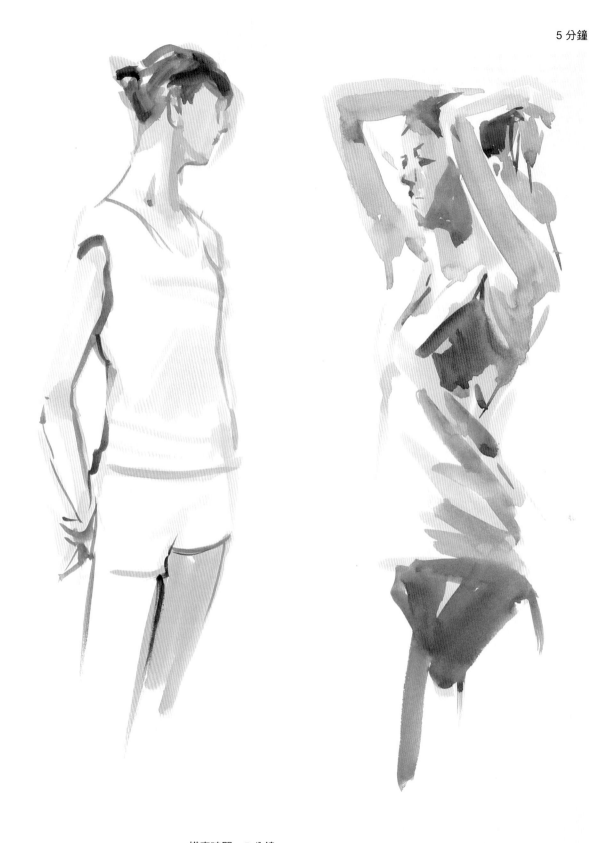

描寫時間　5 分鐘

10 分鐘

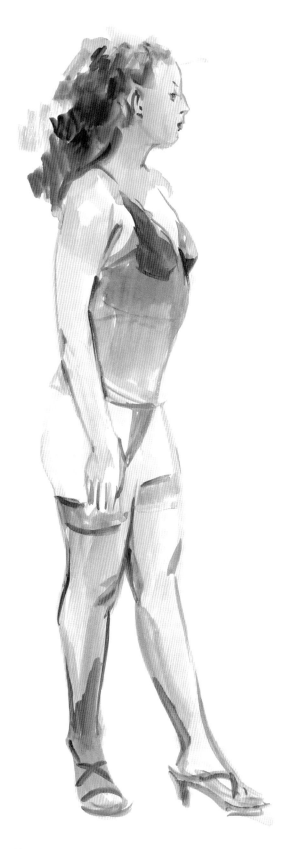

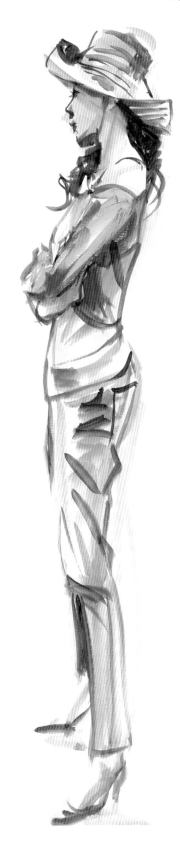

10 分鐘

要點
No. 09

找出相對事物的角度

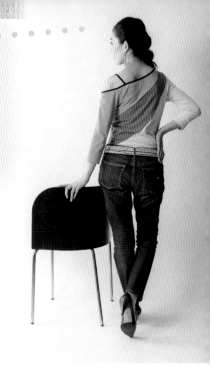

速寫的時候，從描繪對象背後進行描寫是常有的事，很多時候因為看不見臉部而將注意力放在身體整體動作上，反而構成好看的形態。即使看不見臉部，也能構成一幅圖畫的情形，請實際感受一下。

以椅子為支撐，把重心放在左腳上的站姿。右手扶在腰上，將橫向的動作也加進來。

一口氣把從頭到腳的輪廓描繪出來。仔細觀察肩膀、腰的位置以及腳尖的朝向。

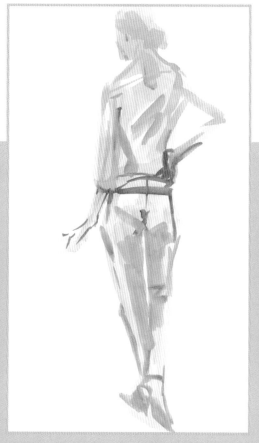

保留看起來明亮的部分，一邊畫出從頸部到背部肩胛骨的凹陷部分、手臂的陰影、腰帶的位置、大腿的陰影。

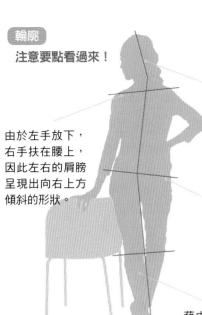

從頸部到頭頂的傾斜。

由於左手放下，右手扶在腰上，因此左右的肩膀呈現出向右上方傾斜的形狀。

由於右腳呈現放鬆狀態，因此腰部有點往右下傾斜。

藉由明暗變化呈現出左右腳的形狀差異。

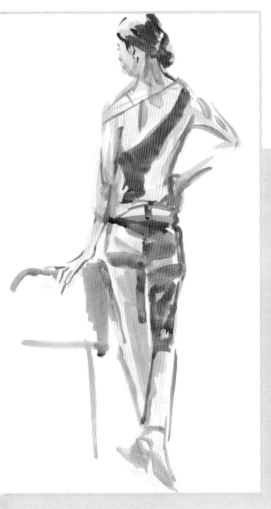

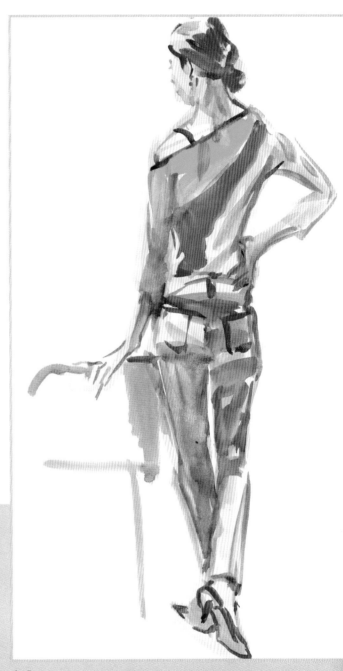

完成

由於模特兒身上穿著色彩繽紛的上衣，便試著刻意上色看看。能夠做到這一點，也是水彩速寫的趣味所在。

接著將顏料調濃，注意到各種色調的變化，在看起來又濃又暗的部分，確實地配置顏色。與背景明度明顯不同的地方為對比清楚的部分，因此加入陰影的同時也會讓輪廓顯得清楚。因為右腳呈現彎曲狀態，所以大腿的明暗度會比左腳來得更暗，小腿肚的部分變明亮。像這樣藉由確實區分明暗的差別，讓人得以感受到立體感。

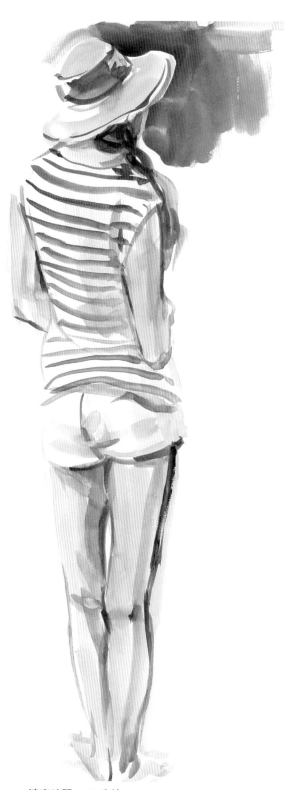

速寫時間　10 分鐘

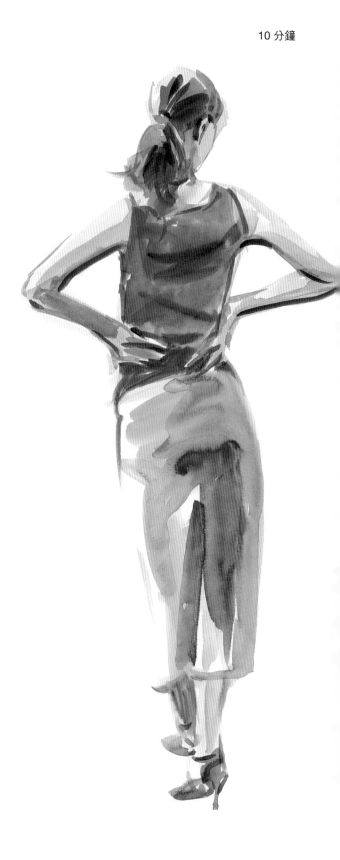

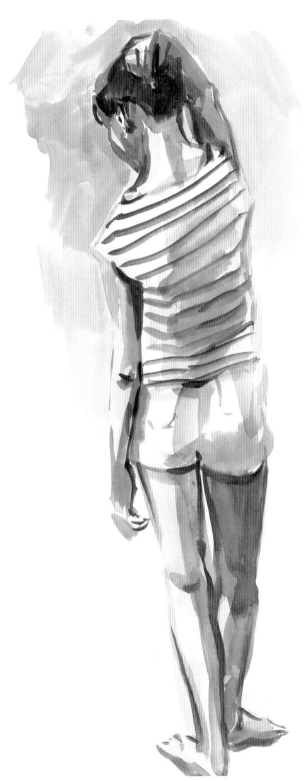

5 分鐘

10 分鐘

裸婦　10 號

背面角度的裸婦構圖。越過肩膀只看得見頭部的一小部分，從略微看見的耳朵的傾斜度，可以隱約看出臉部的朝向。

一般人往往認為背部沒什麼好畫的，但對於學習在描繪時一邊意識到隱藏在皮膚中的骨骼，如背骨、肩胛骨、尾骨等，一邊用面來捕捉形體很有幫助。

Lesson 2

以水彩
描繪人物

要點
No. *10*

捕捉輪廓

最初以輪廓捕捉的方式並不限於水彩速寫。無論是花時間描繪也好，主題不是人也好，只要持有「透過輪廓來觀看事物」這觀點，任何事物都能畫出來。

本節要介紹給各位的是人物畫的作畫步驟，跟速寫時一樣先掌握住輪廓，再加入細膩描繪。兩者之間的決定性差別，在於人物畫一開始就要留意配色，以及收尾時要有一定程度上的細膩。

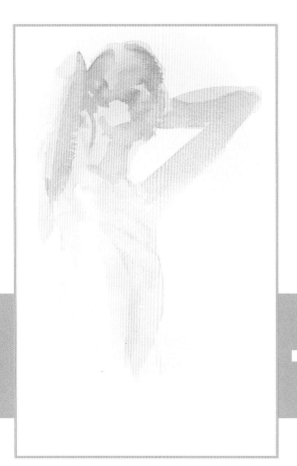

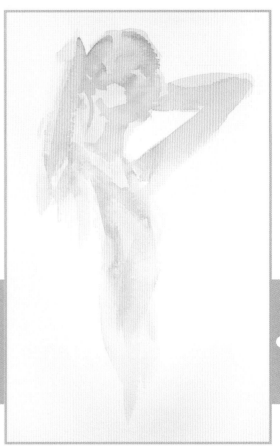

雙手交疊於頭後是頗具難度的姿勢。首先，以亮橘色勾勒出其整體輪廓，因衣服是白色，背景也是白色，因此背部一帶留白不上色。

藉由將灰色混色，創造出白色衣服的陰影一帶，薄薄地塗上一層。

所謂的「仔細觀察」

「仔細觀察後再畫」是畫圖時一定會聽到的提醒。

你是不是有過明明仔細觀察了，並且毫無遺漏地把細節描繪出來，畫面卻一點也不覺得好看的經驗？

為了畫畫而「仔細觀察」是很重要的。這句話不是叫你努力將看見的東西全部畫下來，真正的意思是指認清事實後，再來判斷什麼是「該畫的」或「不需要畫的」。

比方說，必須定睛一看才會發現到背後壁紙上的污垢，或是衣服上過多的縐褶等等，作畫時即便是事實，仍需判斷繪成作品時將這些事實畫出來是突顯模特兒的助力還是阻力？這是「仔細觀察」的重點。我認為「能否把主角突顯出來」是作畫時做選擇的取捨標準。

一邊疊上肌膚的顏色，一邊細細畫出眼睛鼻子一帶的陰影。在上衣縐褶的陰影部分疊上灰色。

仔細描繪頭髮、眼睛等暗色部分，在手臂的顏色疊上藍色作為陰影色。調整整體的色調後就完成了。

要點 No. **11** **對於草稿的想法**

　　一般來說，作水彩畫時會用鉛筆打出草稿，對水彩速寫熟練後，就不需要做記號的草稿了。也就是說，如果因為打了草稿使畫給人硬梆梆的印象，或使顏料的色彩飽和度變差的話，就無法發揮水彩的優點。

　　那是不是不用鉛筆打草稿比較好呢？這倒也未必，我認為怕麻煩的話無須打草稿，若是擔心會畫不好則可以打個草稿。

用鉛筆為圖②打的草稿

比較打草稿跟沒打草稿的差別

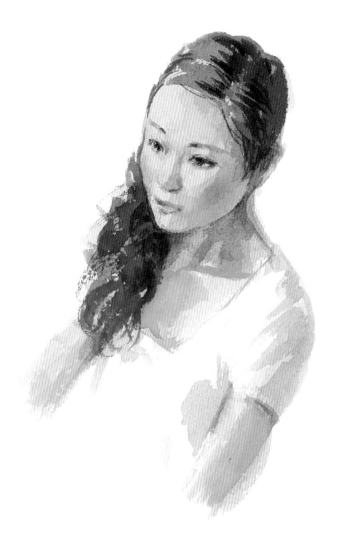

① 不用鉛筆打草稿

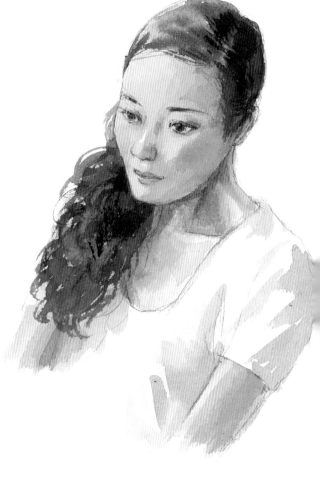

② 用鉛筆打了草稿

64

試著就不用鉛筆打草稿以及用鉛筆打草稿的情形畫畫看。圖①是不用鉛筆打草稿，只用水彩完稿，圖②是用鉛筆打完草稿後再畫上水彩。試著將兩者比較看看就知道差別在哪裡了。

　　就若干印象來說，圖①畫出柔和的感覺，圖②畫出尖銳的感覺。

　　由於水彩是以畫筆進行描繪，因此邊界容易變得有些柔和。鉛筆是以黑色線條構成輪廓線，所以給人硬梆梆的印象，若使用太軟的鉛筆，有時鉛粉會讓畫面變得很髒。因此，為了補強各種缺點，只用水彩作畫時要調整強度稍微加強陰影的效果；使用鉛筆時草稿輕輕打上即可，試著不要照著草稿描，憑感覺畫畫看。

　　如此就能畫出活用各種長處的作品。

在拇指的粗細和朝向上來回修改了幾次。在描繪底下的陰影等背景時，會很自然地不去在意先前訂正上去的線條，因此鉛筆線不必刻意去擦掉它。

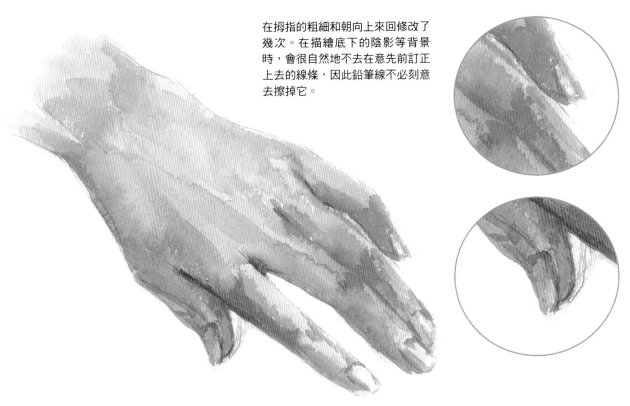

利用著色來修正形狀

　　以鉛筆打草稿再著色時，請不必完全採信自己在短時間內畫出來的草稿。因為是想以黑色線條把有色彩的立體實物表現在平面紙上，轉換過程中不難想像會產生出一些誤差。

　　塗上顏色後一旦發現形狀有所出入，就不要猶豫，動手修改吧。比起按照錯誤的形狀畫下去，這樣能畫出更好的圖畫。

研究五官

在人物畫中，臉的表情是最能特別吸引人們目光的部分。而構成表情的部位是眼睛和嘴巴，位於臉部中央的鼻子，扮演著判讀面部朝向的重要角色，是不可欠缺的存在。如果有五官各部位的知識的話，在描繪臉部時會很有幫助。在此為各位解說五官各部位，以及最常犯的幾種錯誤。

WATERCOLOR PORTRAIT
從正面看到的眼睛

眼睛是臉部當中最能引起人本能注意的部位。就像一般人所知道的，想看穿對方心思要會「看眼色」那樣，由此可見這小部位具有重要意義。

眼睛由眼瞼和眼球所構成。眼球為球狀體，藏於頭蓋骨的眼窩中，因此眼睛的中心部分突起，眼瞼中央也隨之隆起。眼睛由透明水晶體構成，表面濕潤，因此像玻璃一樣清楚反射出高光。瞳孔位在水晶體的後面，所以是更暗、更小的部分，對比效果強烈明顯。很多人認為眼白是「白的」所以想保留畫紙的白色部分，但實際細心觀察，就會發現白色部分是高光的反射部分，眼白在眼瞼後面顏色較為暗沉。

有趣的是，每個人眼睛的形狀有明顯差異，輪廓深的人以及輪廓淺眼睛像要凸出來的人、細的、圓的、大的、小的，形狀各式各樣，請仔細觀察，將其特徵描繪出來。

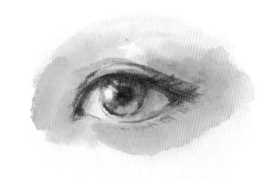

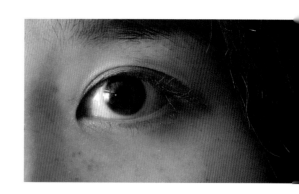

你會畫出這種眼睛嗎？
常犯的錯誤例子

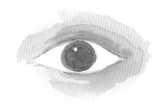

眼睛的形狀就像左右對稱的樹葉一樣。把黑眼球畫得太圓，就會變成眼睛好像要從眼瞼中掉出來的驚訝眼。畫的時候，讓黑眼球稍微藏在上眼瞼裡面。

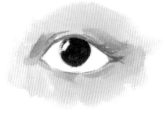

注意眼瞼的凹凸變化，但不要把眼球本身的圓度表現出來。黑眼球除了高光以外全部塗黑，即使是黑眼球也有透明感，需要畫出有光線透過看起來明亮的部分。眼白部分也要加上陰影。

人物畫與人像畫

　　人物畫與人像畫看似相同，實際上卻很不一樣。人像畫要畫得像模特兒，但重點放在適度使五官變形，賦予神韻相似但別具特色的長相。至於畫人物畫時，畫得像模特兒只是證明你具備了正確的素描技巧，但未必要畫得像。因為比起模特兒的長相如何，人物畫重視的是模特兒呈現給人的印象或圍繞模特兒的世界觀，以及人類的美。因此，就算不太像，只要畫作好那就夠了。

WATERCOLOR PORTRAIT

從側面看到的眼睛

　　從斜側面看，很難從眼球的中心看到另一面，感覺更加有立體感。接下來從正側面看，從中心只看得到一半的眼瞼，看起來像三角形。從眼瞼的縫隙間看到的眼球，不管從哪一個角度，應該都是呈現圓弧形，所以改變形態呈現的是眼瞼的形狀。時常無時無刻的提醒自己眼球是藏在眼瞼內。

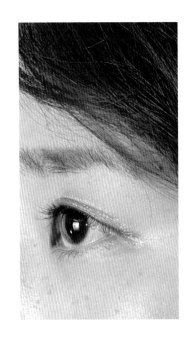

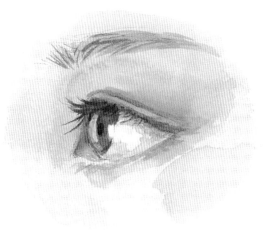

你會畫出這種眼睛嗎？

常犯的錯誤例子

從正側面觀看眼睛的情形。因為黑眼球只看得見一半，所以往往不小心就會畫得太小，黑眼球上方被眼瞼蓋住，所以黑眼球的幅度看起應該更大。因為眼瞼往後退，所以眼球看起來很突出。

黑眼球向旁邊轉動，眼睛的形狀朝向正面。請掌握有立體感的眼瞼形狀。圖中的眼白太白，黑眼球也太黑。睫毛以等距、等長的方式描繪，會顯得不自然。

從正面和側面看到的鼻子

由於鼻子位在臉部正中心，因此鼻子的角度及位置扮演了顯示面部朝向的重要角色。尤其是向前方突出的形狀，要表現從正面看到的立體形狀非常困難，只靠找出輪廓線也無法完整表現出來。

鼻子體積小卻是由許多面構成，把焦點放在這上面，盡可能地藉由觀察陰影來表現面，就能呈現出立體的感覺。

從正面看時，鼻樑重疊在臉部的正中線上，從側面看時，可以看見鼻樑的傾斜角度，由此決定鼻子的高低。

描繪鼻子時，不光是掌握鼻翼，從鼻樑到鼻腔一帶都要包含在內。鼻樑以下的傾斜變化多端。

你曾畫出這種鼻子嗎？

常犯的錯誤例子

想在鼻樑兩側畫上陰影表現出立體感，卻跟實際上的陰影相差很多。鼻孔朝向前方。

POINT

用三角面來掌握腳

人的腳有寬度和高度，由三角面所構成。由於大拇趾比其他腳趾大，所以先畫出大拇趾的根部位置和長度是作畫的重點。

從後面看到的腳看似很難，其實用三角面來掌握阿基里斯腱及腳踝，就能畫出腳的感覺。

從正面和側面看到的嘴部

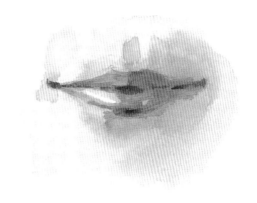

不要忘記嘴部也是立體的。從鼻子以下便開始隆起，在嘴唇的地方畫出小塊面，到下巴為止出現山谷的形狀。請留意上唇與下唇的形狀差異，以及從不同角度會產生不同的明暗變化。

由於下唇立體的往前突出，所以在其下方形成陰影。

嘴角從嘴唇中心的唇峰，往兩邊延伸。嘴角只要微微上揚或向下，表情就會有很大的變化。

你會畫出這種嘴巴嗎？

常犯的錯誤例子

乍看之下好像有把嘴唇畫出來，但由於只把焦點放在嘴唇的輪廓線上，所以沒有陰影，只以平面的方式呈現。

POINT

注意要點看過來！

注意手指的根部

手是擁有各種表情的身體部位。五根手指頭可透過關節彎曲，變化出各種形狀，所以請仔細觀察再加以描繪。
注意手指根部的厚度，區分各個指縫外觀上的差異，是作畫時的重點。

要點 No. *13* 尋找覺得好用的畫材

　　畫水彩畫時，需要的工具主要有顏料、水彩筆、調色盤以及畫紙。由於速寫的時候沒時間替換各種工具，多半以一枝筆來搞定，但是畫比較大的作品時，只有圓頭水彩筆就顯得不夠用了。在此向各位介紹幾個我平時慣用的工具。

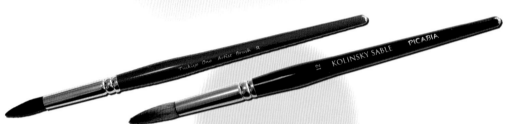

圓頭水彩筆

以F4到F6紙張尺寸來說，10號前後粗細的筆使用起來最方便。
（上）TSUKIYO筆R　　（下）畢卡柯林斯基貂毛筆PICABIA KOLINSKY SABLE 12號

貓舌筆

如其名稱所示，形狀像舌頭的畫筆。從平筆（扁筆）及圓筆擷取兩者的優點，可一邊塗抹在大面積的背景或色塊上，一邊用筆鋒畫出細緻的邊緣。
（上）TSUKIYO筆C　　（下）Artetje Aquarelliste 900 20號

拖把畫筆

主要特色在於質感像松鼠毛一樣柔細，吸水性佳，缺點在於使用單純的松鼠毛製成的畫筆價格昂貴，彈性較差。書中刊載出來的畫筆全都是使用動物毛和合成纖維混合的刷毛，具有彈性，價錢合理，很實用。
（上）好賓黑貂水彩筆HolbeinBlack Resable SQ 1號
（下）法國拉斐爾Raphael softaqua 805 6號

刷毛

想均勻塗抹出大面積的色塊時很方便。平時使用的是能使水分的吸收及釋放表現佳，日本畫專用的畫刷。
清晨堂製　畫刷2寸

顏料

我經常使用的顏料則是溫莎牛頓WINSOR&NEWTON的專家級水彩顏料。任何一家顏料商所出品的專家級都是高品質之顏料（參照72頁）。

用於速寫的速寫畫本

畫紙

水彩紙有粗、中、細、極細四種紋理，不同製造商製造出來的畫紙也各式各樣。紙質會影響畫的品質，在選擇時可多方嘗試挑選出好畫的畫紙。
速寫時，與其說是作品，不如說是做為練習之用，因此我會使用平價的速寫本或畫紙。

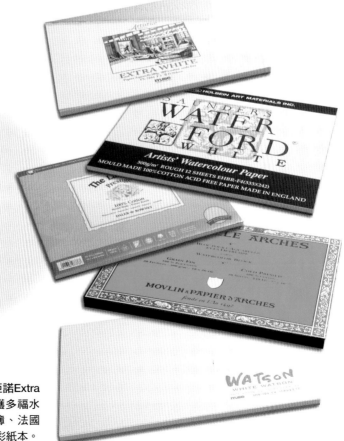

方形水彩本
由上而下依次為：意大利Fabriano法比亞諾Extra White、英國山度士Waterford white獲多福水彩紙白、Langton Prestige全棉水彩簿、法國Arches阿契斯水彩紙、英國WATSON水彩紙本。

要點 No.14 選擇使用的顏色

膚色的基本色為紅色、黃色、藍色。在表現皮膚或頭髮上，不需要太多種顏色。不過為了表現出些微的差異，我試著稍微增加了一些，挑選出12種基本色。假如真有需要的顏色，那或許不是人本身的顏色，可能是舞台彩妝造型，混色也調不出來的顏色。儘管如此，大部分的顏色還是能藉由這裡面的顏色混合成新的顏色。

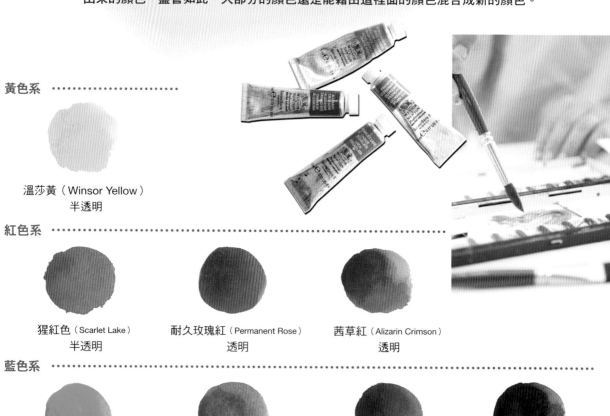

黃色系

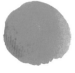

溫莎黃（Winsor Yellow）
半透明

紅色系

猩紅色（Scarlet Lake）半透明	耐久玫瑰紅（Permanent Rose）透明	茜草紅（Alizarin Crimson）透明

藍色系

淺鈷青綠（Cobalt Turquoise Light）
半不透明

天藍（Cerulean Blue）
半不透明

法國群青（French Ultramarine）
透明

普魯士藍（Prussian Blue）
透明

茶色系

生赭（Raw Sienna）
透明

岱赭（Burnt Sienna）
透明

焦赭（Burnt Umber）
透明

凡戴克棕（Vandyke Brown）
半透明

水彩分為透明水彩（watercolour）和不透明水彩（gouache）。這裡使用的主要是透明水彩，有時亦會根據作品需要結合兩者優點做有效的利用。此外，在透明水彩的顏料中還會依其特性註明為透明、半透明、半不透明、不透明，這是因為粒子大小等因素會對折射率產生差異，而分成外觀上有透明感的顏料與具覆蓋力的顏料，依不同顏料廠標準劃分為四個等級。

用12種基本色描繪人物

這裡舉出了各種顏色的混色例子。請試著將顏色加以混合並描繪看看。

運用混色和疊色的技法,色調表現會更逼真,人物畫尤其如此。與其追求純粹乾淨的顏色,即使畫面會顯得有點髒,不如將顏色混合,表現出濃淡及色相的差異。

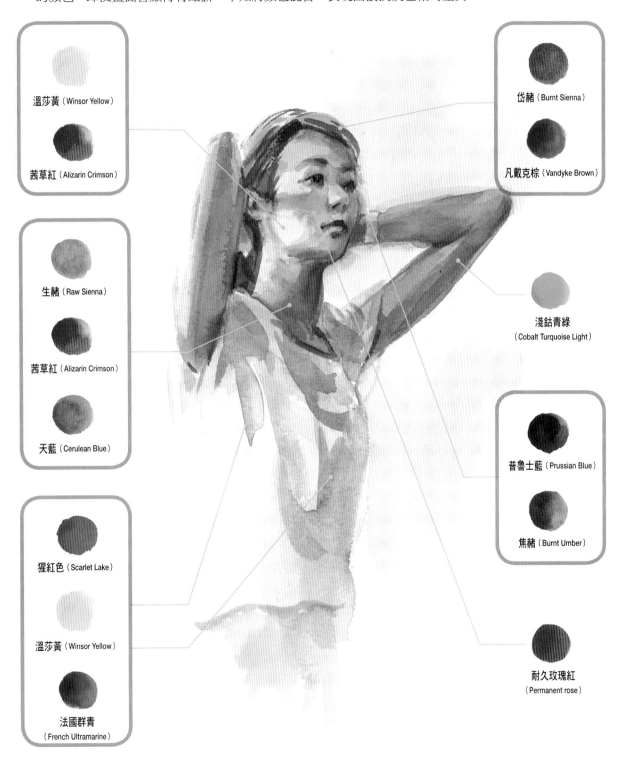

溫莎黃(Winsor Yellow)

茜草紅(Alizarin Crimson)

生赭(Raw Sienna)

茜草紅(Alizarin Crimson)

天藍(Cerulean Blue)

猩紅色(Scarlet Lake)

溫莎黃(Winsor Yellow)

法國群青
(French Ultramarine)

岱赭(Burnt Sienna)

凡戴克棕(Vandyke Brown)

淺鈷青綠
(Cobalt Turquoise Light)

普魯士藍(Prussian Blue)

焦赭(Burnt Umber)

耐久玫瑰紅
(Permanent rose)

要點
No. 15

透過混色
創造有透明感的膚色

上一節已經提到過，皮膚的顏色是由紅色、黃色、藍色所構成，透過思考使用哪一種顏色的過程，就能創造出些微差異的膚色。雖然說「有透明感的皮膚」，但實際上皮膚並不是透明的。皮膚沒有不透明的混濁顏色，反而顯得不太自然，請將皮膚視為有肉感的物體來掌握。

WATERCOLOR PORTRAIT

使用在皮膚上的黃色

雖然色相和性質不同的顏色種類很多，如帶藍色調的檸檬黃（Lemon Yellow）、帶紅色調的鎘黃（Cadmium Yellow）等，但最終都可以用在皮膚上，所以並不需要太多的執著。想得簡單一點，只要以中間色的溫莎黃（Winsor Yellow）或耐久黃（Permanent Yellow）做基本使用就可以了。暗色的部分則使用生赭（Raw Sienna）或褐色。

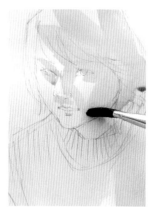 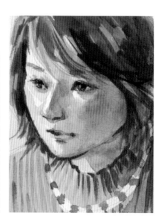

WATERCOLOR PORTRAIT

使用在皮膚上的紅色

紅色的種類也有很多。使用在皮膚上時，比黃色更具影響力，所以下筆前考慮好想加入那一種紅色再做選擇。茶色頭髮等暗色的部分，可以使用岱赭（Burnt Sienna）代替紅色。

我常使用的膚色混色

溫莎黃（Winsor Yellow）
半透明

茜草紅（Alizarin Crimson）
透明

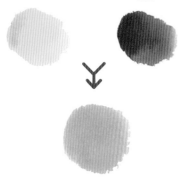

溫莎黃和茜草紅混在一起，可以混出明亮的膚色。由於這兩種顏色各為透明色與半透明色，所以會形成飽和度高的色彩。

在乾燥的狀態下，將相同顏色疊加上色的情形。

因為是透明色，所以效果就像把玻璃紙交疊在一起。

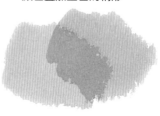

在濕的狀態下，以渲染方式使相同顏色產生擴散的情形。

由於與下層顏色的透明度差異不大，所以出現柔和的漸層效果。

土黃色（Yellow Ochre）
半不透明

深鎘紅（Cadmium Red Deep）
不透明

在乾燥的狀態下，將相同
顏色疊加上色的情形。

在濕的狀態下，以渲染方
式使相同顏色產生擴散的
情形。

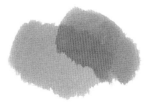

將半不透明色的土黃色和不透明色的深鎘紅混合，加水稀釋後同樣會
變成亮橘色，但疊色時會蓋住下層的色彩，因而不具有透明感。在濕
的狀態下，將濃度較高的色彩相疊，顏色之間不會擴散，濃淡之別顯
而易見。

不透明＋不透明的情況

鎘黃（Cadmium Yellow）
不透明

鎘紅（Cadmium Red）
不透明

在乾燥的狀態下，將相同
顏色疊加上色的情形。

在濕的狀態下，以渲染方
式使相同顏色產生擴散的
情形。

試著將黃色換成不透明的鎘黃。薄薄塗上一層後，這邊也得到相同淡
色的橘色，但因具有遮蓋力，疊色時會把下層的色彩蓋過去。在濕的
狀態下，渲染上顏料時，鎘紅的鮮艷度會增強，出現強烈的濃淡差
異。

WATERCOLOR PORTRAIT

使用在皮膚上的藍色

　　藍色做為靜脈顏色和陰暗色來使用。欲加在皮膚上
的是透過皮膚的亮藍色，因此天藍（Cerulean Blue）或
鈷青綠（Cobalt Turquoise）等偏綠一點的亮藍色，能自
然融入不顯突兀。另外，在需要相當暗度的情況（如黑
髮），就需要用到普魯士藍（Prussian Blue）等的深藍
色。

與其混色，不如將顏色交疊以增
加飽和度，因此使用能覆蓋下層
色彩的不透明色。水彩從顏料管
中擠出時，以呈現明亮帶白的色
彩較為合適。

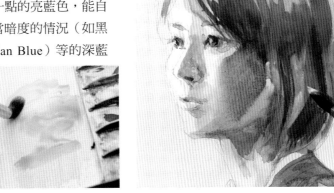

要點 No. 16

找出頭髮和眼睛
微妙的顏色差異

一般都認為日本人的頭髮和眼睛是黑色的，不過黑色中仍存有明暗差異、茶色系或藍色系等色相差別。即使看起來黑黑的，也要找出微妙的顏色變化，表現出立體感。

本節將暗色的變化例子整理成下表。即使是二種相同的顏色組合，只要把其中一個顏色多加一點，顏色的變化就會增加。在裡面加入紅色，或是像土黃色的黃色，就會變成金髮或棕色髮色。

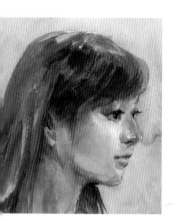 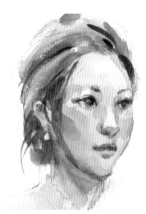 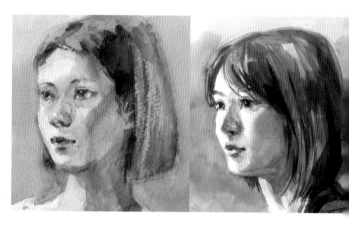

	藍色、普魯士藍	藍色多一點	茶色多一點	特　徵
茶色、凡戴克棕				
茶色、岱赭				普魯士藍和茶色的混合，是調製暗色時經常會用到的組合。普魯士藍屬於深沉的冷色系，加入帶紅色的茶色混合後，就會變成帶綠的顏色。用在畫髮色時，試著搭配明暗度調整濃淡，改變混合比例調出想要的色調。
茶色、焦赭				

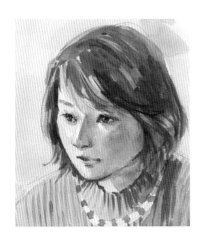

畫亮色頭髮時，要先在頭部塗上和皮膚相同的顏色，接著用帶黃色或紅色多一點的混色畫上髮色。

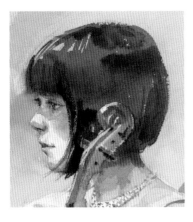

日本人的頭髮以黑髮居多，黑色代表反射也會很明顯，考慮到頭部的立體感，看起來明亮的部分請保留明亮的色彩。

	藍色、法國群青	藍色多一點	茶色多一點	特　徵
茶色、凡戴克棕				
茶色、岱赭				法國群青用在表現帶紫色的反射光。混合使用就會得到有點明亮的顏色，先塗上一層做為明亮部分的髮色保留下來，要表現陰影時就很方便。即便運用疊色，顏色也會有深有淺，在烏黑的頭髮上產生變化。
茶色、焦赭				

要點
No. *17* 以感性來配置顏色

基本上，只要使用所謂的膚色進行描繪，就能把人物畫得有那麼一回事。然而，這個世界上真的有正確膚色存在嗎？即使同一個人依身體狀況、氣溫、受光照射的方式、身上衣服的顏色、地點等情況的不同，照理說膚色也會產生變化。

以本身的感性來描繪

舉例來說，就算用清一色的綠色畫人物，只要輪廓正確，相信看的人一定知道畫的是人物。但即便用膚色畫出糯米糰般的輪廓，也很難判斷繪畫對象是一個人，大概會覺得那是膚色的糯米糰吧。簡單地說，執著於正確膚色是很沒意義的，我認為從畫中讓人感受到美麗的膚色才是最重要的。

話雖如此，由毫無道理的色彩構成的畫一點也不壞，但為了盡可能獲得許多人共鳴，以不突兀的方式大膽地挑選顏色吧。

若能運用本身的感性畫得更美、更栩栩如生，這也是繪畫的樂趣之一，像是感受到帶有藍色就畫上用眼睛就看得見的藍色，或是試著稍微誇張地畫出臉頰上的紅暈等等。

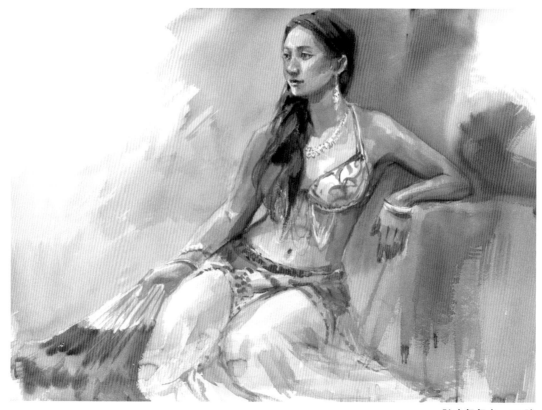

肚皮舞舞者　20 號

作畫不能只憑想像

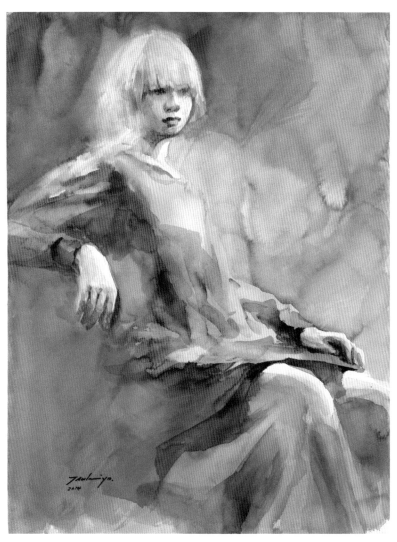

　　有些人明明好不容易看清楚了，畫出來的內容卻與事實不符。

　　例如，從這一頭看不見隱藏在膝蓋對面的手指。實際上只有手背朝向這邊，卻本著「少了手指的手看起來不像手」的好意，不是發揮想像仔細畫出不存在的手指，就是畫成張開五根手指的模樣。即使仔細觀察了，還是畫得跟實際不一樣。這是眼睛看到的現實與腦中的資訊產生矛盾，進而擅自加上自己的解釋的例子。若是刻意畫出來的話倒是還好，但常常是本人沒發現這項事實。

　　有些時候確實很難將實際映入眼中的事實描繪出來。但逃避不去面對，學會隨意創作，以有限的想像力創作出來的事物，終究無法超越實際的事物，而淪為失敗的作品。

要點 No.18 認識上色的基本原則

所謂的人體的膚色，看一下自己的手就知道，想得簡單一點的話，就是由黃色、紅色和藍色所構成。日本人的膚色以偏黃居多，白人的膚色偏紅或偏藍很吸睛，黑人的膚色綜合所有顏色整體呈現深色，基本上都是由相同顏色構成，只有比例不同。

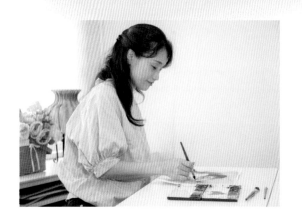

亮色

以上色順序來說，一開始塗上亮色做為皮膚的底色。以膚色中最明亮的顏色給整體上色，像是東方人帶黃色調的橘色、白人帶淡粉紅色等等。塗完一遍後，著眼於其中顏色分佈不均勻的地方（如紅色調或藍色調偏重的部分），繼續加入該顏色。

 +

溫莎黃　　　茜草紅

 + 較多

溫莎黃　　　茜草紅

除了白色襯衫之外，給整體塗上膚色。

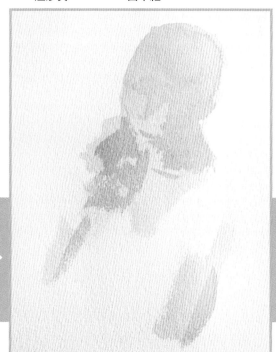

以濃一點的混色加上陰影。

中間色

接下來從畫面上塗上中間色（物體原本顏色的固有色）。上色時受光的地方保留明亮部分，要使邊緣清晰可見，表現出有濃淡變化的畫面，底色須完全乾透；要利用層次感表現出皮膚柔軟的特性，底色必須是濕的。請斟酌上色的時機，留意銳利度及柔和度，將顏色疊上去。

暗色

最後描繪出暗色的部分。日本人的髮色原本就是暗色，在打底色的階段便要在頭部上色，而不是最後才刻意畫上，從畫紙上逐漸加上暗一點的顏色。也在皮膚的暗部加入藍色調或紅色調，畫上更有深度的顏色來表現立體感。暗色部分加有偏藍色調的顏色，很容易髒掉，請一筆一筆地小心畫上。

淺鈷青綠

 法國群青 + 生赭 + 茜草紅

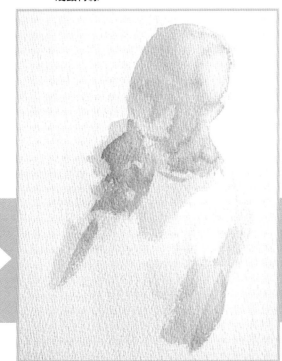

在皮膚加入藍色。

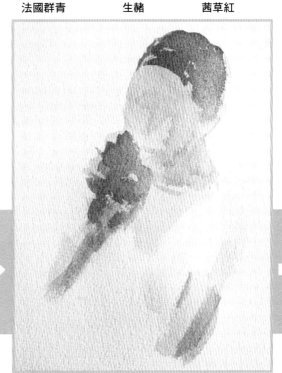

以濃一點的混色加上陰影。

在眼睛、鼻子等五官部位加入陰影。

給頭髮塗上深色。

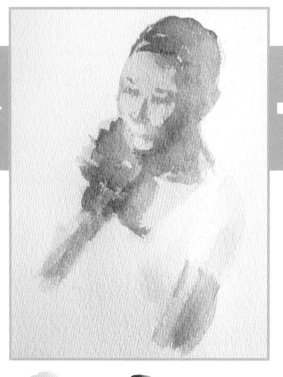

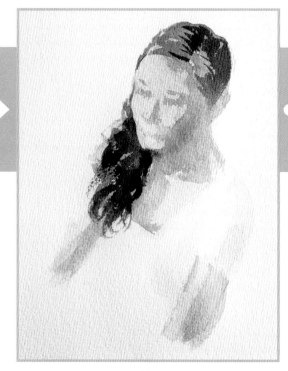

溫莎黃　+　較多 茜草紅

較多 法國群青　+　生赭　+　茜草紅

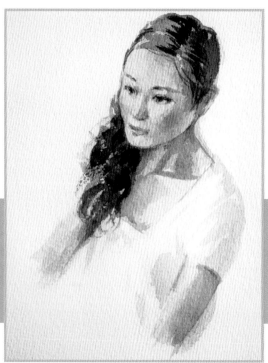

法國群青　茜草紅　焦赭　生赭

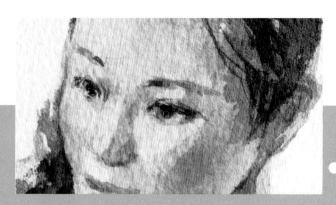

仔細描繪瞳孔及眉毛等部位。

加強臉部及脖子等處的陰影。

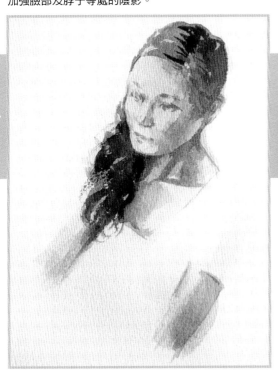

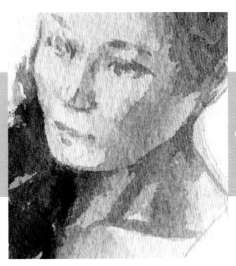

溫莎黃　＋　茜草紅　＋　法國群青

猩紅色

普魯士藍　＋　焦赭

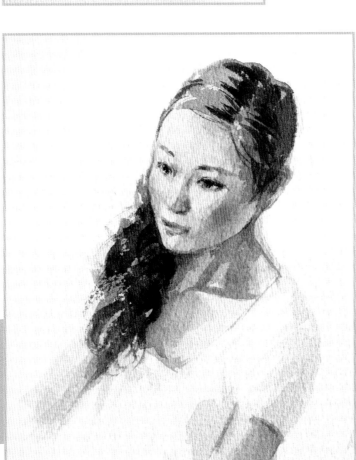

塗上臉頰上的紅暈，調整頭髮等處，就完成了。

試著用黑白畫來作畫

　　透明水彩畫的特性在於顏料具有流動性。相信各位都有過被偶然形成的渲染之美所打動的經驗。為了控制跟隨水分流動的顏料，需要熟練技術，既然畫透明水彩，就希望活用這項渲染技術繪成作品。

　　我自己也深切感受到，對水彩越是深入解說，就越覺得深奧，必須克服種種條件才能成就一件作品。但透明水彩的長處不是從邊畫邊想中生出來的也是事實。為此，我推薦「用單色描繪」讓大家可以輕鬆一點作畫的方法。

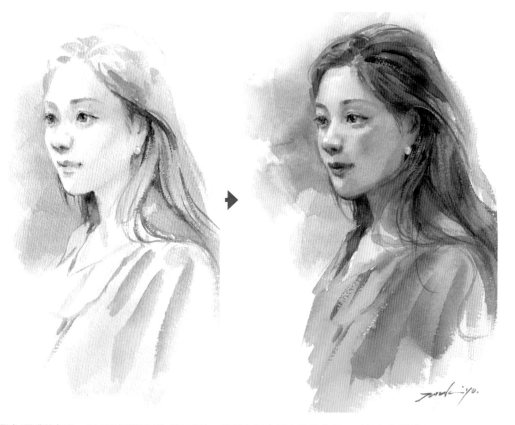

用三原色調成的灰色，只以明暗變化繪成的圖像。於其上加上固有色的作品。（純灰色畫法）

　　這可以說是一種介於水彩速寫與水彩畫之間，以喜歡的單色進行創作的繪畫形式。水彩畫困難的地方，在於「調色」。關於混色與彩度，空有知識而缺乏經驗將難以應對，「才開始調色就失敗」也是讓大家懊惱的重點。用單色描繪的方法就跟速寫時一樣，因為可以將注意力集中在形狀和明暗上，如此就能抱持著較為輕鬆的心情畫出有味道的作品。

　　這裡要使用什麼顏色都可以，難得有機會，不妨試試平時很少用到，存留下來的暗色系顏色畫畫看。不為顏色所困，就有餘裕嘗試渲染、漸層等各種水彩技法，也能練習從明暗變化來觀看事物。此外，進階技巧方面還有純灰色畫法，以用此方式繪成圖像做為基礎，從上方加上固有色的上色方式。

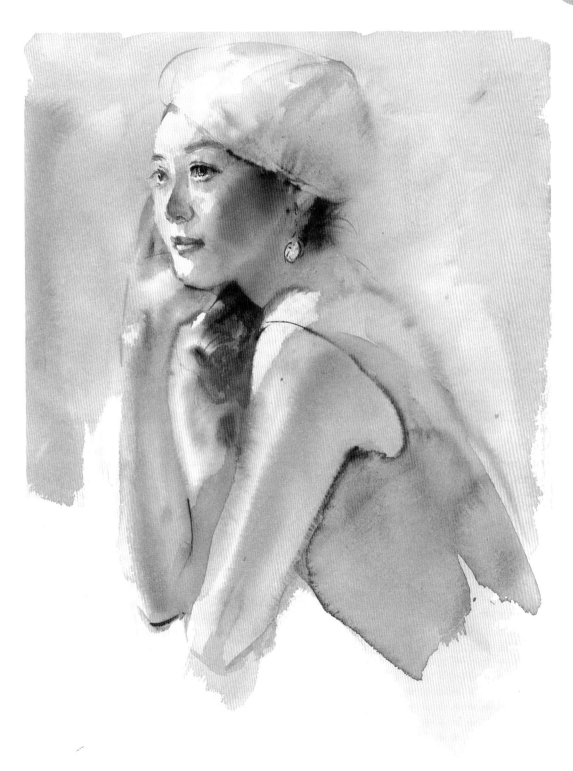

以淺紅色做為單色使用。一邊調整顏料的水分，只加上明暗，就
構成了一幅有味道的作品。

要點 No. 19 皮膚的質感 來自於「渲染」

　　大家是否曾因為描繪時無法呈現皮膚的柔軟質感而感到困擾？為了讓皮膚的質地看起來滑順，需要「渲染技法」。創造出所謂的層次感，讓色彩變化界定不明的畫法。

　　這項「渲染」技法在顏料份量、紙張含水分、所使用的畫筆、紙質等一切條件下交互影響，總之必須練習到熟練為止。渲染法其實分為很多種，這裡將以表現皮膚時所需的技巧為例進行解說。請大家務必親自試過一遍。

將畫膚色時常用到的溫莎黃（Winsor Yellow）和茜草紅（Alizarin Crimson）加以混合，分別調成較明亮的淡橘色以及濃一點的橘色。

在顏料未乾時，把顏色疊加上去的方法

先上一層明亮的橘色作為底色，稍等一下再將深色塗上。放著不去動它，交界處的兩種顏色就會相互滲透，形成柔和的漸層效果。等後來加上的深色乾掉後，顏色就會變淡，適合用來表現柔和的效果。

立刻把顏色疊加上去的話…

上完一層底色，立刻疊上深色時，深色會迅速流向較明亮的淡色，如此就不會形成漂亮的漸層。

等顏色乾了之後，再疊上顏色的方法

待第一筆明亮的淡色乾掉後，慢慢加上第二筆、第三筆，也能表現出漸層的效果。此方法的特色在於後來加上的顏色厚度要跟上一筆大致相同。

將濃厚顏料調水稀釋

將顏料調濃，先塗上一層後，慢慢加水稀釋，讓顏料渲染開來的方法。想要確實塗上深色時很方便。

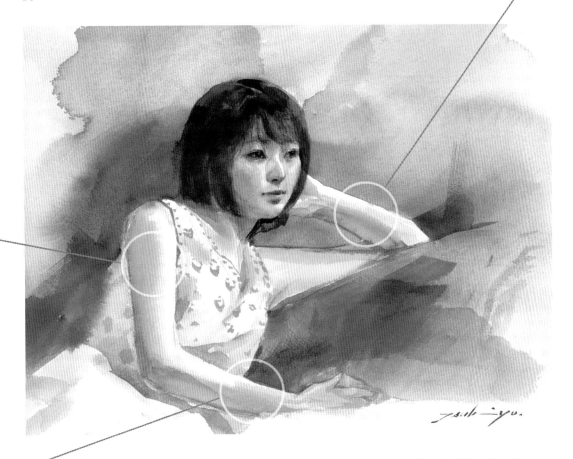

另外還有這樣的渲染技巧

在紙上塗上一層濃厚的顏料後，將只沾了水的筆像溶解顏料一樣塗在交界處，使交界處產生暈滲的效果。後來加的水分量太多時，有可能使顏料回流回去。

立刻用衛生紙將塗上深色的地方擦乾。不希望交界處太明顯時很方便，但可能擦去過多的顏料。

要點
No. *20*

背景取決於
想畫成什麼樣的畫

常常有人問我這樣的問題，「我不知道背景該怎麼畫？」。

舉例來說，假如你的目的只是描繪人物，可以不必特地畫出背景沒關係，或者你希望以某種程度的空間表現人物周遭的氣氛或屋子裡的模樣，那就應該把背景畫出來。也就是說，背景會依據你最終想畫成什麼樣的作品，而有各種不同的處理方法。因為包含背景在內才得以成立的作品，背景就必須具有說服力。比方說，即使是空白一片的背景，只要能使描繪人物的存在感突顯、強調出來便足夠。使用透明水彩描繪美麗的作品時，重要的是一開始就要處理背景，而不是之後才來決定。

 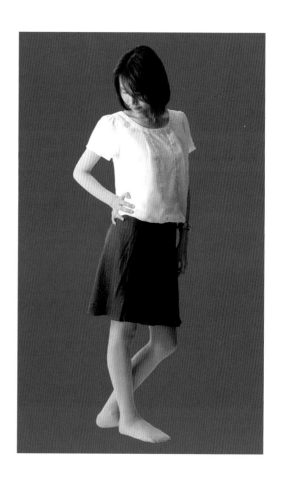

穿著白色襯衫時，若以白色做為背景，目光會集中在陰影及暗色的裙子上。
以暗色做為背景時，比起陰影及暗色的裙子，目光更容易集中在明亮的白光
上。皮膚在暗色背景下看起來較為明亮，受光照射的印象變得更強烈。

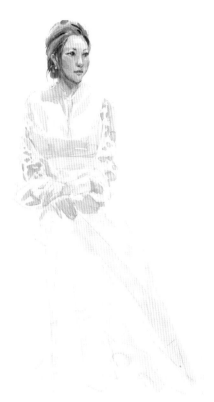

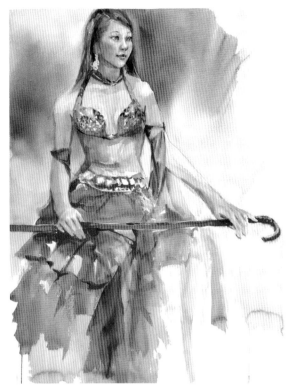

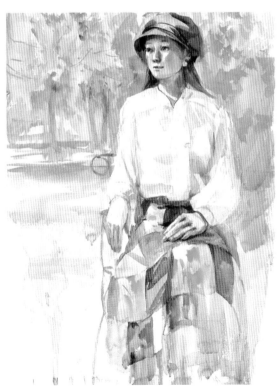

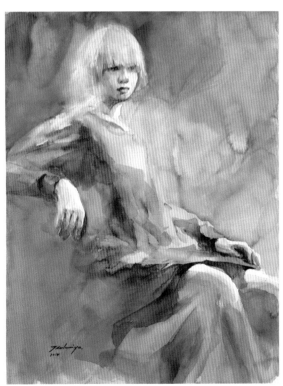

背景的顏色扮演著決定作品整體印象的重要角色。僅用顏色表現背景時，挑選與服裝共通或相反的顏色，可以得到融合成一體或突顯主題的效果。採用多色疊加而非單色疊加，創造出來的背景會更複雜、更有深度。

讓上半身佔去畫面的絕大部分

人物為坐在椅子上的狀態，只把上半身繪成圖像。很多的初學者在描繪人物時往往想把全身放進畫面中，但比起畫個小小的人像，畫大一點的比較容易。畫人物時，建議先把上半身放進畫面中就好。

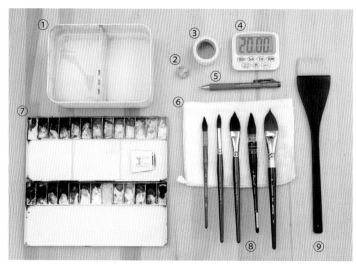

①洗筆容器
②軟橡皮擦
③紙膠帶
④計時器
⑤自動鉛筆（0.5 mm）
⑥抹布
⑦調色盤和顏料
⑧各種水彩筆
⑨刷毛

人體模特兒通常一個姿勢保持20分鐘，中間休息5或10分鐘。有了計時器就很方便。

拿鉛筆的方式

POINT

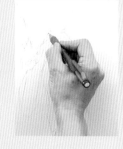

以跟寫字一樣的握筆方式來畫細的線條或細節部分。用小拇指撐住畫板就能保持穩定。

在畫長線條或大略的輔助線時，輕輕握住鉛筆，使鉛筆成平躺姿勢描繪。

01 用鉛筆打草稿。輕輕地畫出輪廓線即可。

畫面採直立式，一
邊看著模特兒，並
保持一定的視線高
度來描繪。

02 在溫莎黃（Winsor Yellow）中加入茜草紅
（Alizarin Crimson）調成橘色，在皮膚和
整個背景塗上薄薄的一層。

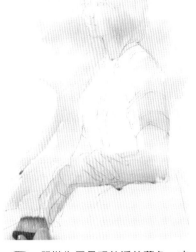

03 服裝為了呈現乾淨的藍色，底
色部分不上色。至於手臂等露
出皮膚的地方則塗上橘色。

 ▶ ▶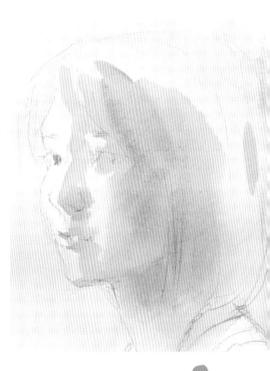

04 塗上薄薄的一層顏色後，一邊保留明亮部分，一邊用相同
的顏色畫出明暗變化。由於光線來自左邊，因此會在右側
形成陰影。包含頭髮在內，塗上橘色。

POINT

在眼睛部分也塗上膚色

眼白若保留畫紙的白色部分，一旦將黑眼球畫上去
時，對比會顯得過於強烈。由於眼球被眼瞼遮住，所
以實際上並沒有那麼白。塗上薄薄的一層橘色後，再
畫上灰色，暗度就會適中剛好。

05 給手臂上色。由於手臂呈圓筒狀，畫出柔和的漸層效果來表現手臂的圓潤感。

06 描繪手部。描繪手指時，會不自覺地保留雙手明亮的部分（連手臂也包含在內），只會一邊看著物體的明暗關係，一邊作畫。

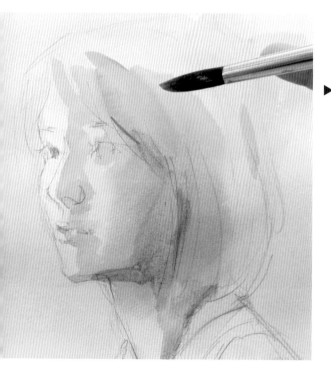

07 從太陽穴到下巴，在帶藍色調的部分塗上淺鈷青綠（Cobalt Turquoise Light）。由於袖子的陰影也帶藍的色調，因此顏色要畫得稍微濃一點。

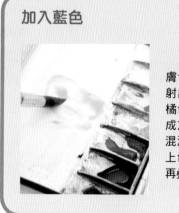

POINT

加入藍色

膚色中帶有從靜脈反射出來的亮藍色，跟橘色混合在一起會變成灰色，使畫面變得混濁骯髒，與橘色的上色時間要錯開一些再疊色。

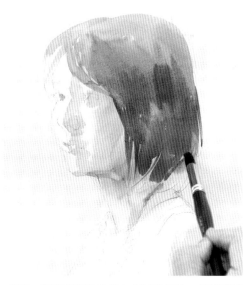

08 將一開始調製的橘色調濃一點，細細描繪皮膚的陰影部分。接下來運用思考，忠實地描繪外形。

09 在頭髮部分也塗上相同的橘色，接著與法國群青（French Ultramarine）混合成帶有茶色感覺的調合色，慢慢加上暗部。

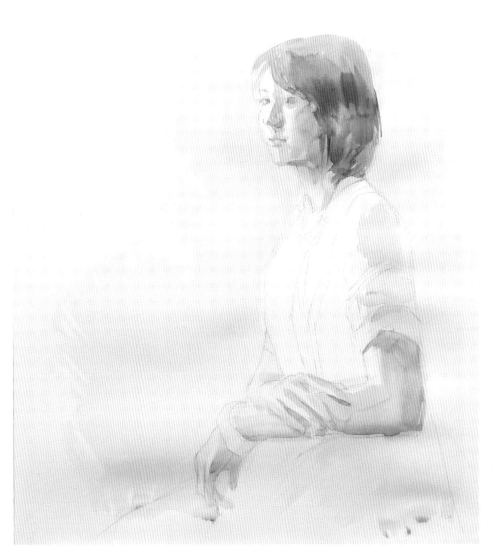

10 為臉部加上陰影。一邊確認鼻子、顴骨等骨骼的位置，一邊注意面一邊上色。

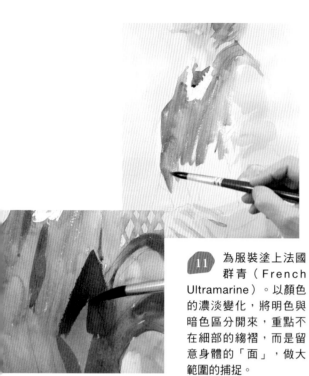

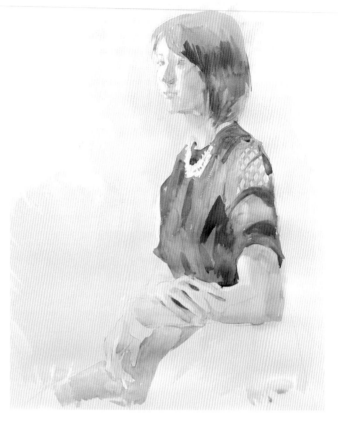

11 為服裝塗上法國群青（French Ultramarine）。以顏色的濃淡變化，將明色與暗色區分開來，重點不在細部的縐褶，而是留意身體的「面」，做大範圍的捕捉。

12 用細筆仔細描繪鼻子的細節部分。由於構成鼻子的面出乎意料的細緻，因此得一筆一劃小心勾勒。

▼

13 使用與頭髮相同的顏色描繪眼睛。於其上再疊上加了帶藍色調而使色彩變暗的顏色，讓眼珠黑白分明。

14 在上嘴唇加上陰影，加深嘴角處的暗部，增加立體感。

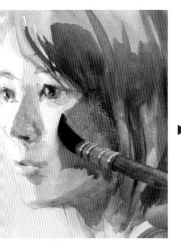 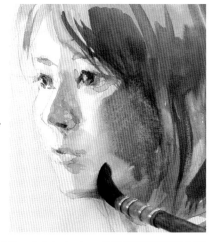

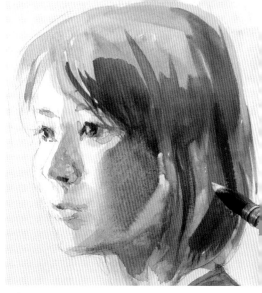

15 調出濃一點的猩紅色（Scarlet Lake），在臉頰的暗處塗上紅暈。為了呈現出臉頰的圓潤感，暈開邊緣。

16 在下巴的暗部塗上淺鈷青綠（Cobalt Turquoise Light）。剛塗上水彩顏料時，顏色保持各自的特性，待顏料乾掉顏色就會變淡，自然融合在一起，靜置即可。

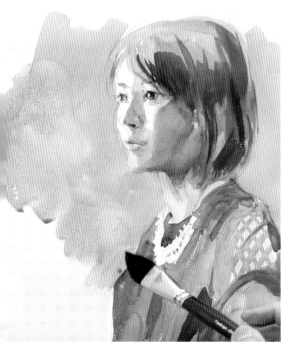

POINT

輪廓線的修正

一開始用鉛筆打草稿，只是大略畫出形狀，一邊使用顏色細細描繪，一邊找出正確線條並加以修正。描繪背景時，是調整前景形狀的好機會。

17 為背景上色。不是使用單一顏色，而是將截至目前為止所使用的顏色適度混合，讓背景呈現豐富的色彩變化。

18 將法國群青（French Ultramarine）調濃，仔細畫出衣服的百褶邊及暗部。

95

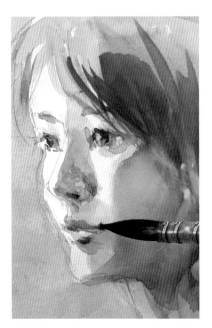

19 修整唇形，呈現出立體感。

20 雙手疊放的地方，陰影更暗一些。注意手指等的縫隙、與衣服交界處的暗度，將陰影部分仔細描繪出來。

POINT

手指

在人物畫中，手部的表情跟臉部同樣吸引人們目光。無論是雙手交疊或是從較困難的角度作畫，都要一邊考慮物體的立體感，一邊仔細描繪。

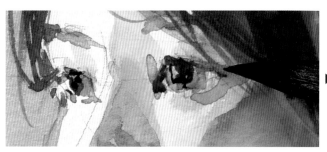

21 眼睛面積雖然小，卻是十分重要的部分，必須經過多次的修改。請在不破壞畫面的情形下，調整到滿意為止。

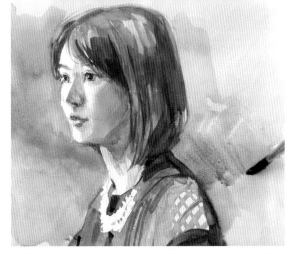

22 為背景塗上混合而成的藍灰色，表現空間的深度。

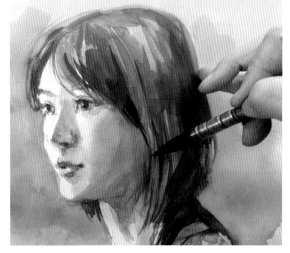

23 將岱赭（Burnt Sienna）與普魯士藍（Prussian Blue）混合在一起，畫上頭髮的陰暗部份。

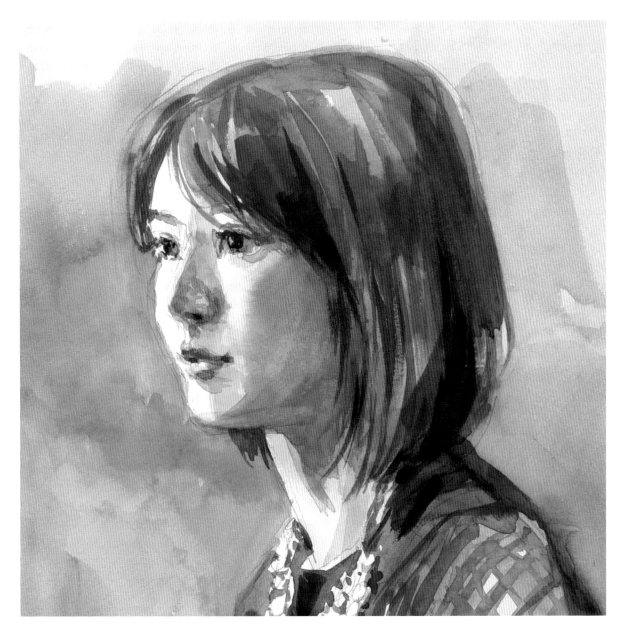

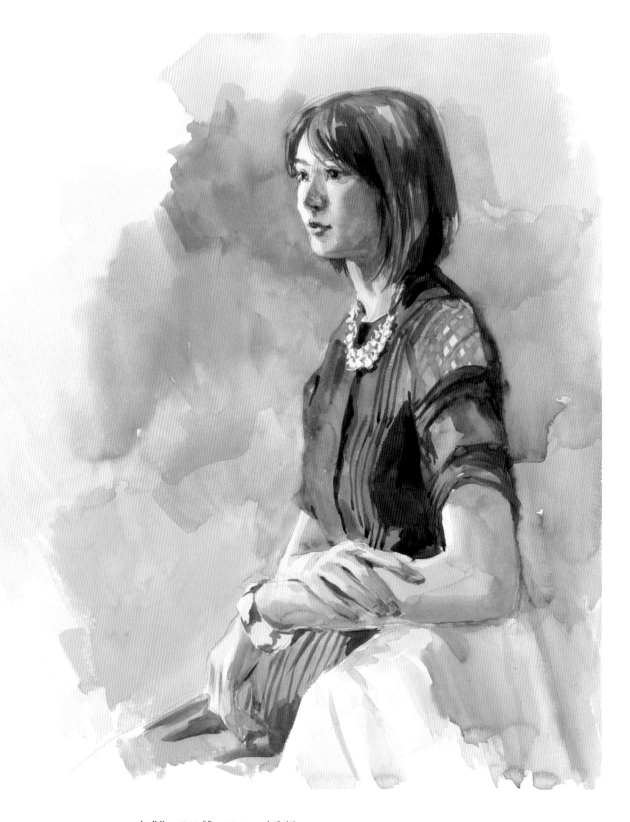

完成作　F10 號　Watson水彩紙

描繪模特兒閒適坐著，一派自然的模樣。繪畫時間短，近似速
寫的表現方式，在模特兒前即興作畫也是一種樂趣。

在展覽會上展出作品吧

　　習慣畫人物之後，可以嘗試大型一點的畫面。不光是從寫生的角度描寫人物，試著從繪製成作品的觀點思考，就能領會人物畫的另一種樂趣。相信各位應該有察覺，可塑性高體態美好的人，自然是展現形體之美的主體，而且人體本身具有普遍性，加入種種要素後，例如藉由服飾表現出來的民族性或時代性的差異甚至是故事性，就是具有各種可能性的主題。

　　在小型畫問題不大的畫面構成，在畫面變大後，對背景就要有一定程度的考量。不是一下就在正式紙張上作畫，而是試畫幾張草圖，為了找出更好的構圖，培養構想畫面的練習習慣。如果有機會接觸到觀賞者的目光（如公募展），更需要有意識地畫出具有說服力的作品。下功夫、花時間的製作或許會讓人感到辛苦，卻是有價值又充滿樂趣的時間，請務必挑戰看看。

在文化學校挑戰大型畫作的學生。

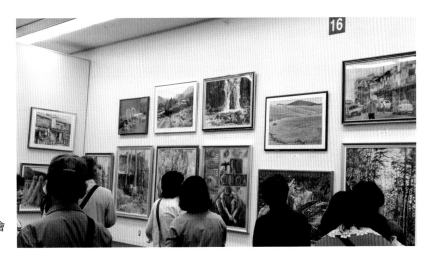

日本水彩畫會展的會場景象。

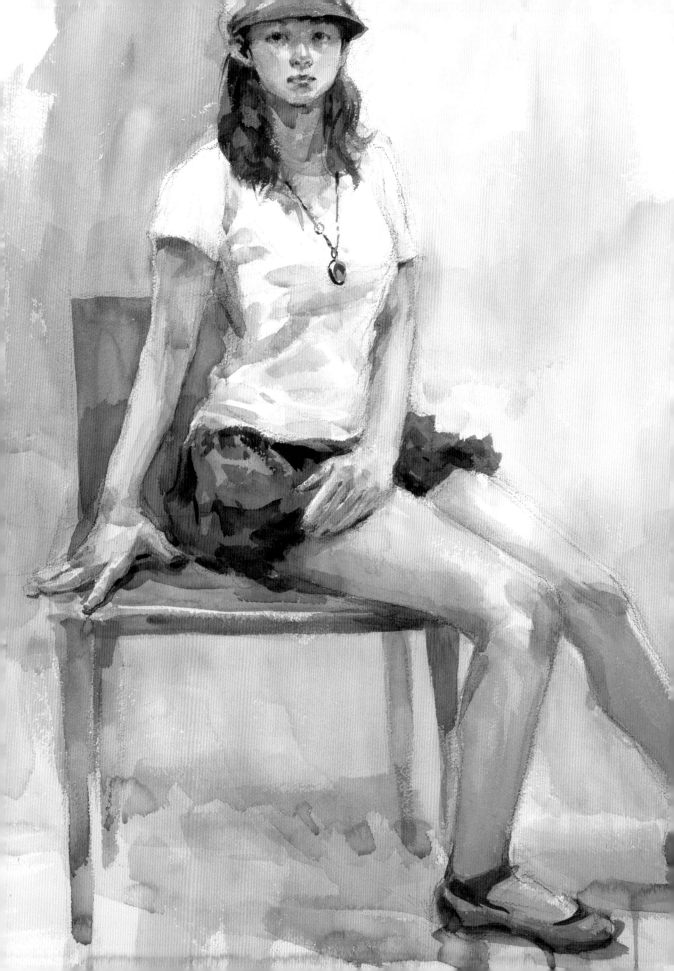

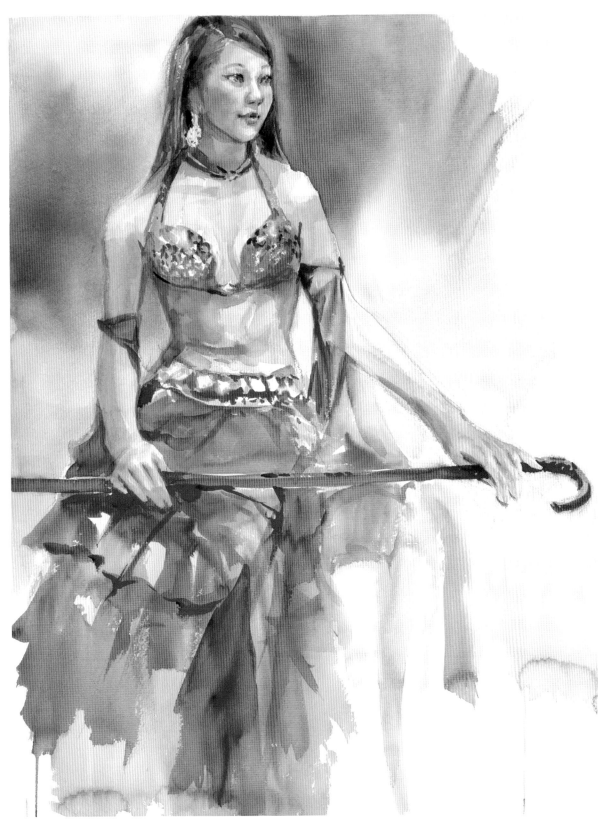

左頁　坐著的女生　20 號　　上　手持拐杖的肚皮舞舞者　20 號
兩張畫都是根據教室樣本繪製而成。

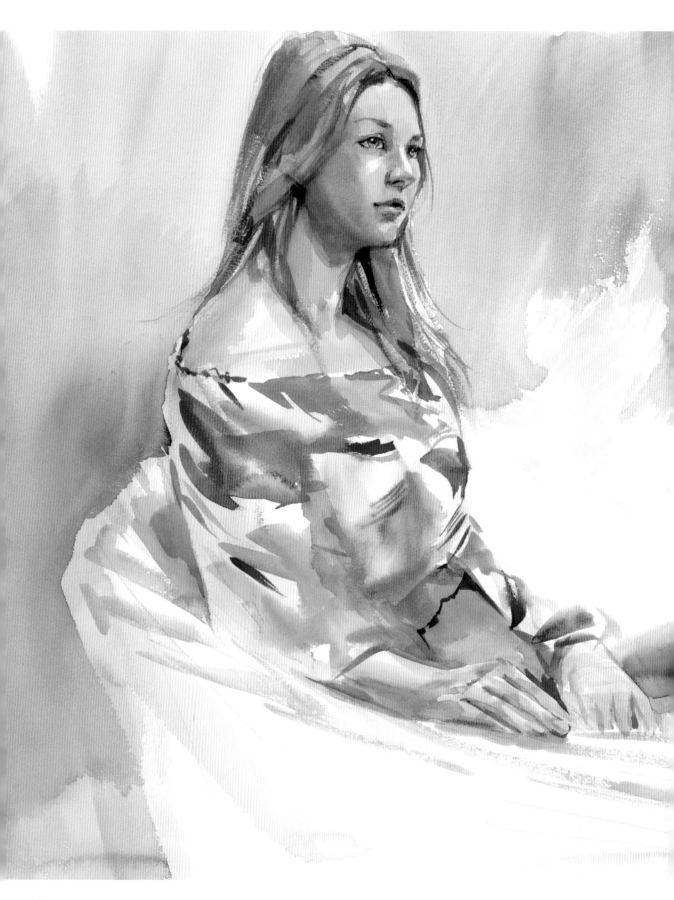

俄羅斯女性　20 號
這張是我在人物畫的班級中，趁教學空
檔畫的習作。由於外國人的骨架、皮膚
及頭髮顏色都跟日本人很不一樣，所以
是帶著新鮮的心情畫下。

描繪出正確比例的全身

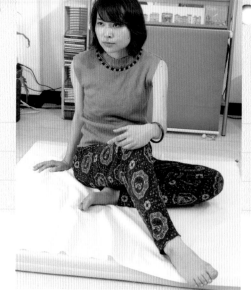

要從頭到腳將全身描繪出來時，必須清楚理解人物整體的比例。平時藉由速寫練習將全身納入畫面中，這時就能派上用場。

POINT

擺姿勢

請模特兒擺姿勢，以求在身體及臉部、手臂、腳等各部位尋求變化。光是面部朝向與身體朝向不一致，身體就會出現扭轉，產生動感。觀察過姿勢後，再決定要選擇縱向構圖或橫向構圖。

01 用鉛筆輕輕地打出草稿。容易移動的部位（如手部），先仔細地畫出來。

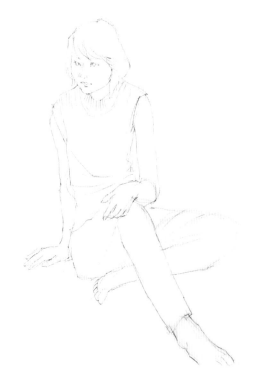

02 只把輪廓線畫出來，以將全身放入紙張中。

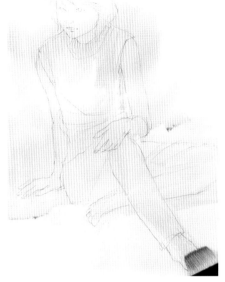

標記位置

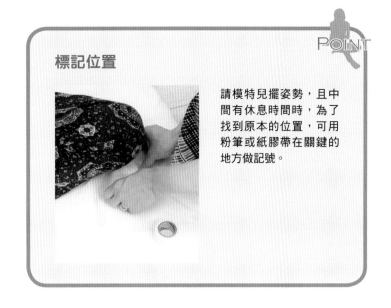

請模特兒擺姿勢，且中間有休息時間時，為了找到原本的位置，可用粉筆或紙膠帶在關鍵的地方做記號。

03 將茜草紅（Alizarin Crimson）和溫莎黃（Winsor Yellow）混合在一起，包含背景整體塗上一層薄薄的色彩。

04 保留明亮的部分，再次使用相同的顏色畫上陰影。

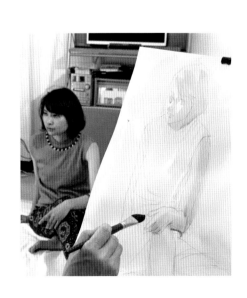

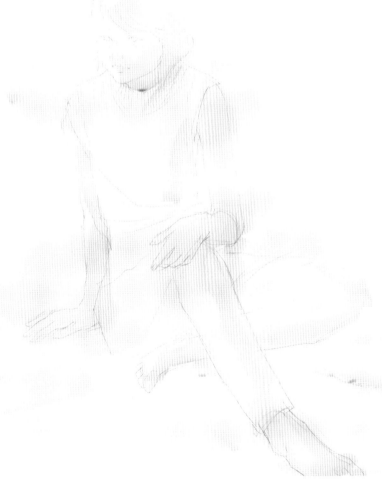

05 由於衣服的顏色也帶有黃色調，因此使用與皮膚相同的顏色做為底色。

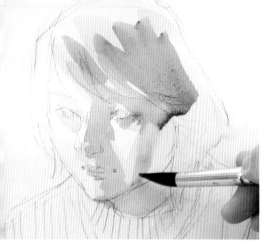

06 在茜草紅（Alizarin Crimson）和溫莎黃（Winsor Yellow）中加入少量的法國群青（French Ultramarine），為皮膚畫上暗部。

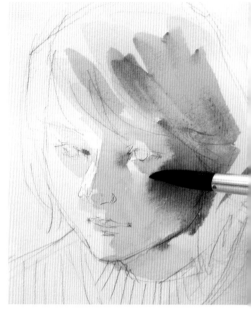

POINT

眼頭部分的紅色調

因為是小地方，很容易就忽略過去，眼頭帶有鮮明的紅色調，在畫臉頰上的紅暈時，可順便一起加上去。如此一來就能畫出活靈活現的眼睛。

07 趁水分未乾時，在臉頰的紅暈處及暗部疊上猩紅色（Scarlet Lake）。

08 由於手臂呈圓筒狀，在暗部塗上較濃的陰影顏色，明亮部分則以水彩筆將色彩暈開。

09 手部保留明亮的部分，畫出手指與手指間形成的陰影。

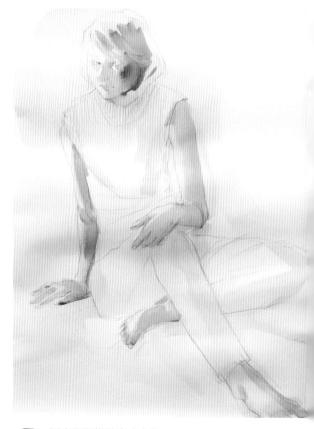

10 腳也用同樣的方式上色。

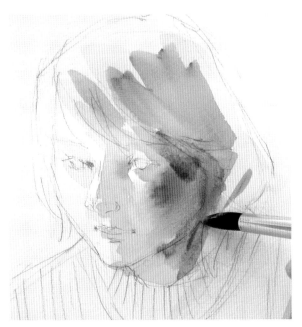

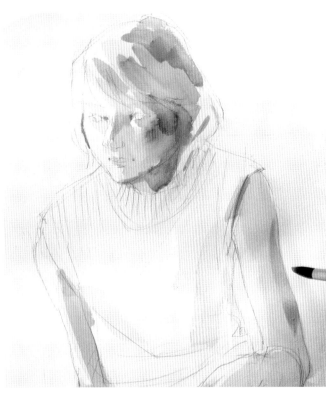

11 從太陽穴到脖子，在有藍色感覺的地方塗上天藍（Cerulean Blue）。

12 直接將天藍（Cerulean Blue）調淡，塗在鼻樑和頭髮反射出藍色的部分。

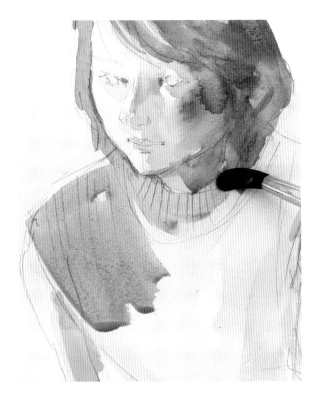

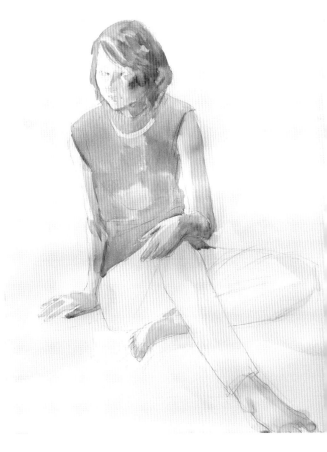

13 在生赭（Raw Sienna）適量加入黃色和紅色加以調整，一邊粗略地畫出濃淡變化，一邊為衣服上色。

14 上完衣服底色。

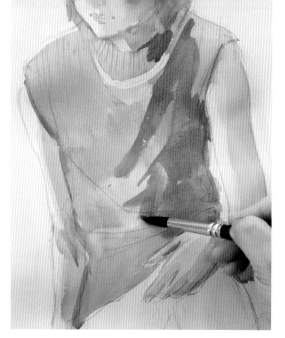
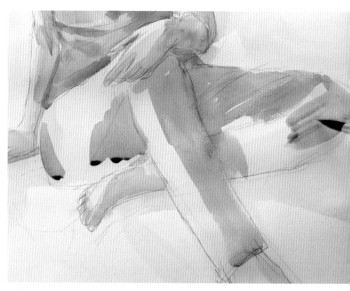

15 將用於底色的顏色進一步調濃，塗在陰影部分。

16 將由法國群青（French Ultramarine）、茜草紅（Alizarin Crimson）、溫莎黃（Winsor Yellow）混合而成的灰色，在褲子的暗部粗略地上一層陰影。

POINT

衣服的縐褶1

縐褶是衣服上的附屬物。首先需要掌握依體型而形成的大縐褶。例如彎折身體時形成的縐褶、面改變的部分等等。

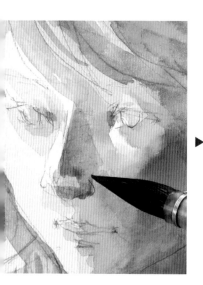
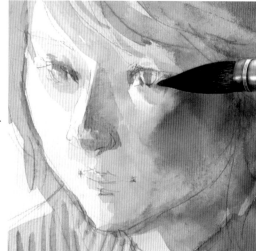
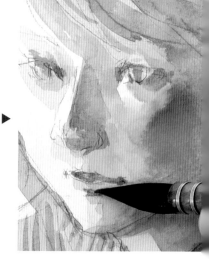

17 臉部是細節部分的聚集地。注意鼻翼、眼睛周圍的陰影等小塊面，用筆尖細細描繪出來。

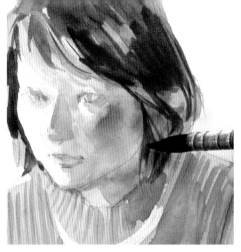

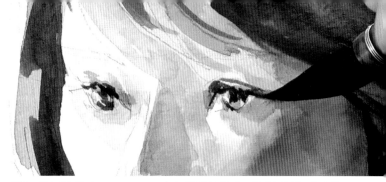

18 在岱赭（Burnt Sienna）裡加入法國群青（French Ultramarine）混合，為頭髮上色。保留亮部不要上色。

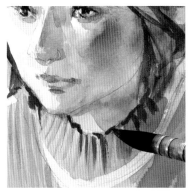

19 使用焦赭（Burnt Umber）仔細描繪眼睛。注意不要把瞳孔的高光畫壞了。

21 以同樣的顏色描繪手環。注意橢圓形的形狀。

20 在岱赭（Burnt Sienna）裡加入焦赭（Burnt Umber），仔細描繪領口的陰影。

22 一邊畫出針織衫的畝編花紋，一邊表現衣服縐褶的立體感。

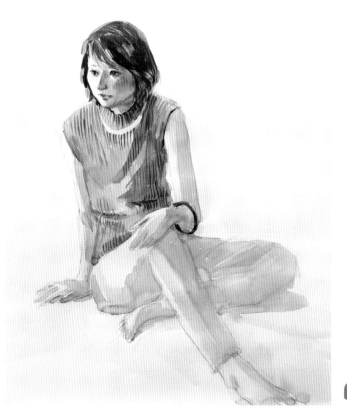

POINT

衣服的縐褶2

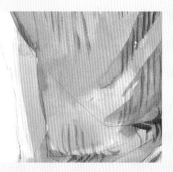

沿著體型畫出大片縐褶後，接著將來自布料本身的細小縐褶描繪出來。比起亮部，針織衫的畝編花紋在暗部看得較為清楚，仔細畫出這個部分就好。

23 褲子圖案以外是粗略上色的部分。

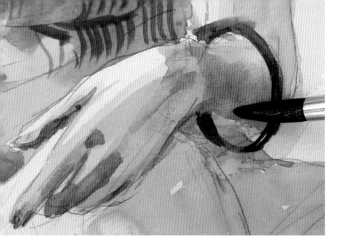

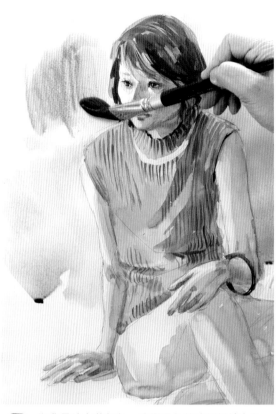

24 手的表情很複雜，留意手背、手腕、手指等塊面的轉折，把變化畫出來。

25 等顏料乾掉後，在上過顏色的地方，再一次疊上深色，調整色彩的濃淡。

26 為背景塗上藍灰色，改變混色的比例繼續上色。

 ▶ ▶ 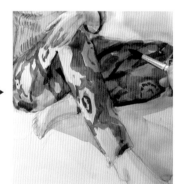 ▶

27 在描繪複雜的圖案時，可以考慮利用顏色來區分上色範圍。在顏色相同的區塊粗略地上色，再以下一個顏色重複前述做法。畫的時候，要意識到圖案是沿著衣物表面分佈。

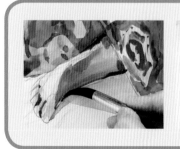

POINT

與地板的接觸面

地板與身體一部分的接觸點（面），對於表現人物的空間感很重要。因為不受光，所以顏色相當暗，幾乎像線條一般，說到底只是與地面接觸的影子，只要在接觸的地方塗上顏色即可。

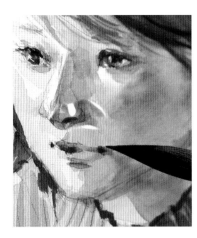

28 在嘴唇、嘴角加上陰影，呈現出立體感。

29 細緻地描繪出領口的裝飾。

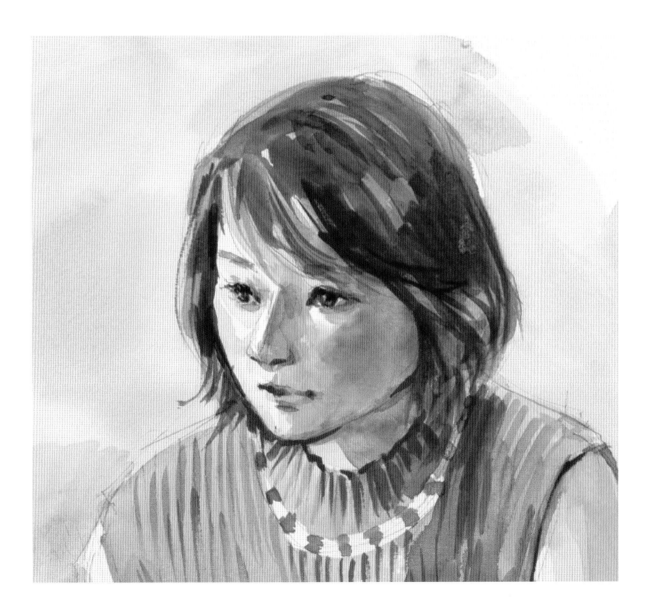

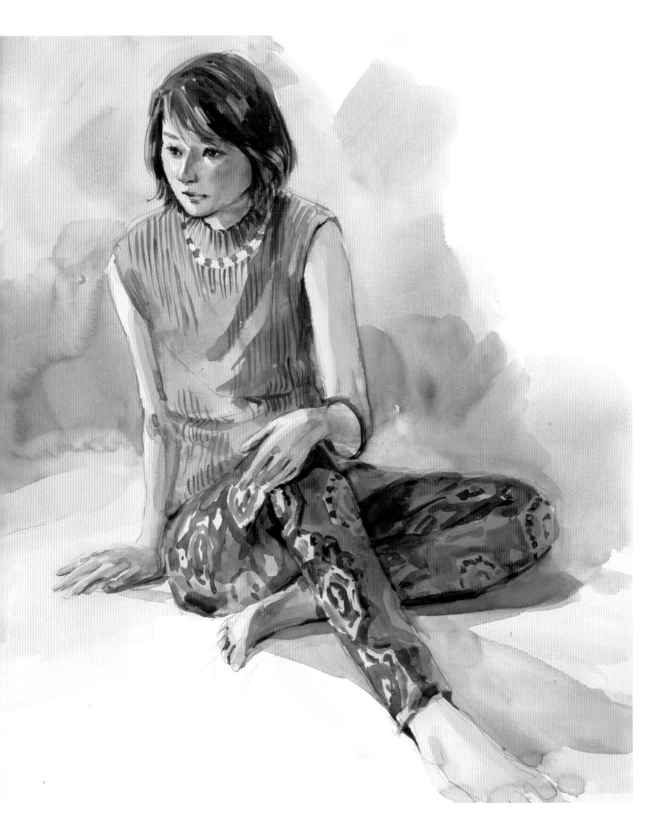

完成品　F10 號　Watson水彩紙

這張圖描繪雙腳交叉、膝蓋彎曲等較為複雜的姿勢，繪畫時要留意整體的平衡與明暗。

利用照片來繪圖時

　　由於一邊看著模特兒一邊描繪人體，在各方面有其難度，所以自然會想到利用照片繪製圖畫的點子。譬如說以兒童為描繪對象時，如果是簡單的速寫倒還好，但如果想繪製成某種程度的作品，就不得不要求模特兒靜止不動一段時間。利用書籍或電視的吸引力有限，還是事先拍幾張照片比較實際。

　　那麼問題來了，不是任何事物都可以藉由照片來描繪。一般人往往認為照片能「拍出真實的模樣」，但很多時候拍出來的照片跟人們看到的景象並不一樣。尤其非專業人士快速拍下來的照片往往呈現歪斜不平衡的感覺，或是無法以單眼相機將雙眼看到的景物完整呈現。

將相機靠近模特兒拍攝的情形
頭部明顯歪斜，下半身縮小了。

使用變焦功能，從遠處拍攝的情形
畫面達到整體的均衡。

　　在畫得像照片的作品中，有些看得出是拿照片進行描圖，但如果知道照片有上述歪斜的情況，就有必要一邊進行修正，一邊作畫。

　　只要經常研究實際的模特兒，既能馬上察覺照片的歪斜情形，也能一邊修正一邊作畫。

要點 No. 21

從照片創造印象

很多人想把孫子或孩子的模樣畫圖留念，真正要畫時才發現很不簡單。

首先是靜止不動這件事。即使是很習慣速寫的人，在捕捉動來動去的事物時仍需要高度的集中力，要勉強畫圖對象保持不動有其限度。以描繪兒童的方法來說，還是利用照片最為方便。

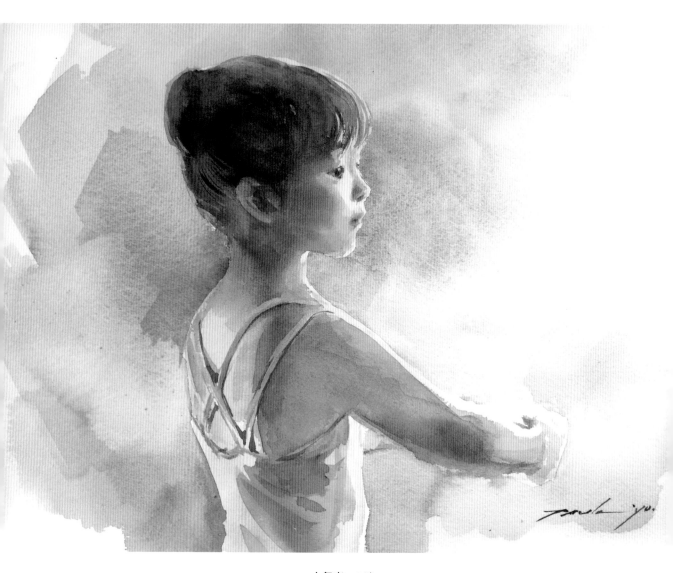

小舞者　5號

這張畫是女兒初學芭蕾舞時做的成果發表會，有點故作正經的模樣。頭身比例就像個孩子，小巧的背感覺很可愛。

朋友的孫子小智，由於享用麵包時認真的模樣很可愛，便挑選了這張照片。裁掉右側的小朋友，只針對一個人物進行描繪，並省略背景部分。

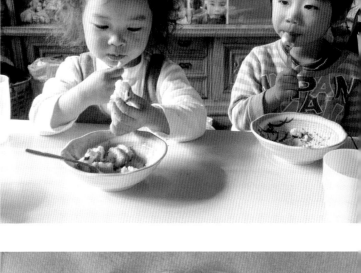

挑選想要繪製成畫的照片

要從抓拍的一堆照片中選出滿意的照片，最好以

①準確對焦

②臉部輪廓清晰

③身體部分完整

做為挑選照片的基準。

①的例子如：臉部因晃動而模糊或太小看不清楚，作畫時會很辛苦。②的例子如：關鍵的臉部在陰影下顯得太暗或被頭髮擋住看不清楚會很難畫。③的例子如：依照片可能出現距離鏡頭太近導致關鍵的身體只看到見一半，或是被旁邊的小朋友遮住而難以辨識的情形。

裁切

若準備的照片構圖恰當，那很好，假如不是，請裁切成希望描繪的構圖。欲將離得遠一點的人們畫在一起時，可以將他們拉近以保持緊密的關係。

畫得明亮一些

在室內拍攝的抓拍照片，有時拍起來偏暗。挑選顏色時，不要完全依據照片，而是選擇能構成孩子明亮肌膚的顏色。

另外，因為容易使人物失去立體感，所以在室內拍攝時請不要開啟閃光燈。

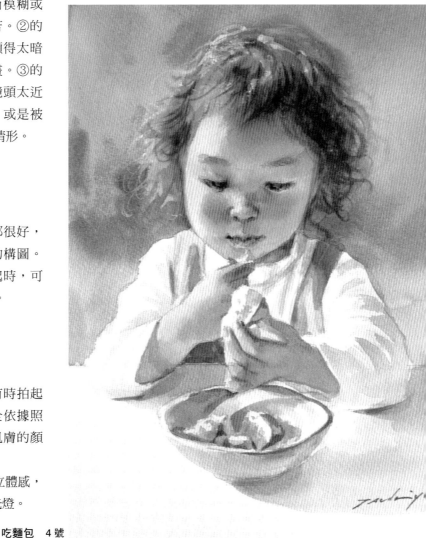

吃麵包　4號

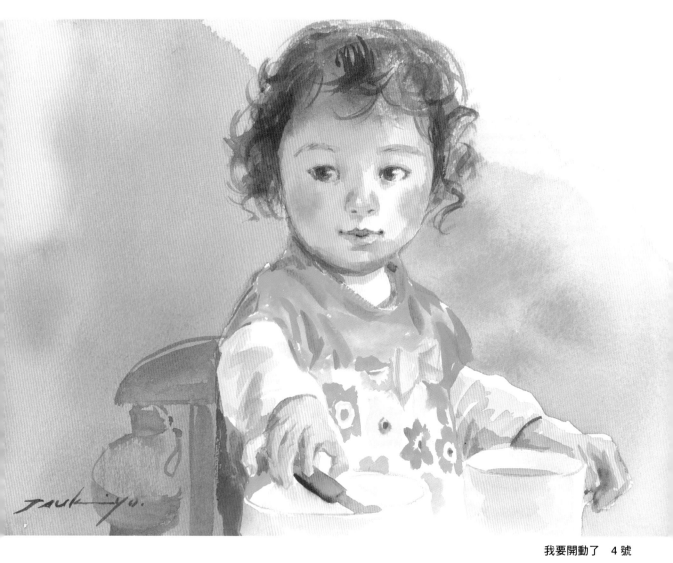

我要開動了　4 號

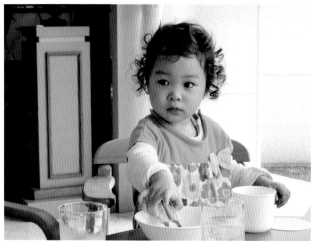

這張畫是在小智去吃飯時拍下的眾多照片之一。由於小朋友吃飯時也一直動來動去，所以即使拍照，也很難拍出出色的照片。在臉部加入一些光線，明亮的畫作就完成了。

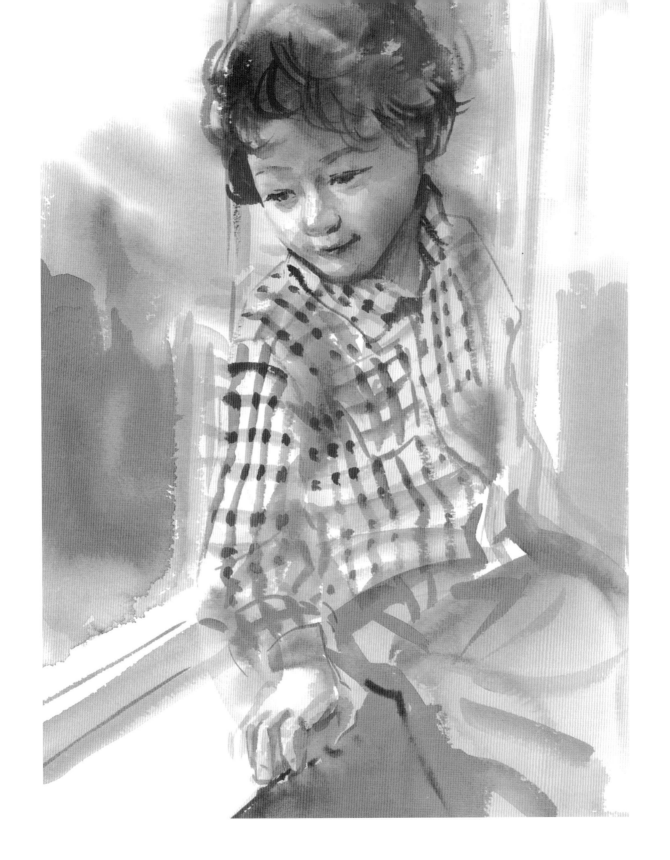

窗邊　4 號

由於原本是黑白照片，所以嘗試只用印度紅作畫。以輕淡筆觸表現出寫生風格。

將兒童活潑生動地描繪出來

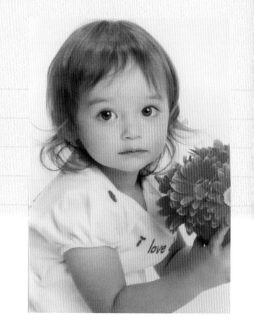

如果是到照相館拍的照片，由於表情好、對焦準確、構圖比例拿捏恰當，似乎可以直接拿來作畫。然而，膚色太亮輪廓容易顯得平坦，或是正面部分太多較難畫得立體，作畫上仍有一定的難度。

原圖的照片盡可能放大影印到跟畫紙一樣的尺寸。比起參考小張照片繪製圖畫，如此更能輕鬆作畫。

POINT

兒童的臉

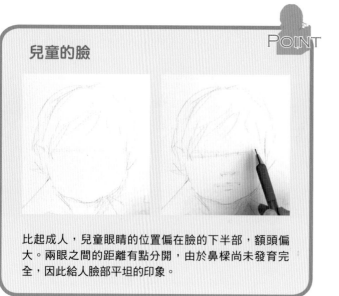

比起成人，兒童眼睛的位置偏在臉的下半部，額頭偏大。兩眼之間的距離有點分開，由於鼻樑尚未發育完全，因此給人臉部平坦的印象。

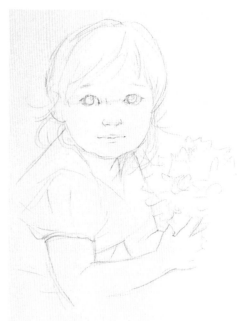

01 用鉛筆打草稿。為了呈現出肌膚的美感，只以鉛筆勾出簡單的輪廓線，注意別一個不小心而多畫了好幾條。

118

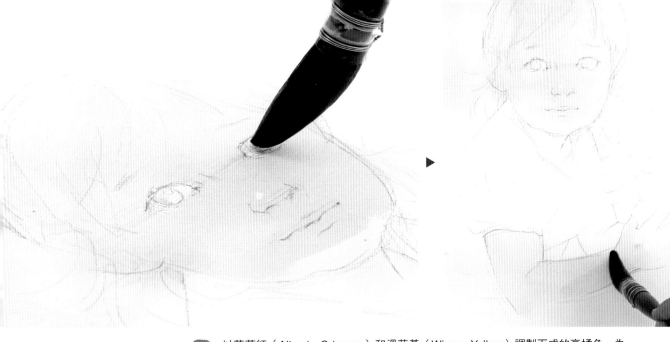

02 以茜草紅（Alizarin Crimson）和溫莎黃（Winsor Yellow）調製而成的亮橘色，為臉部整體塗上薄薄一層。保留眼白、鼻頭、下巴的高光，連手臂也一併塗上顏色。

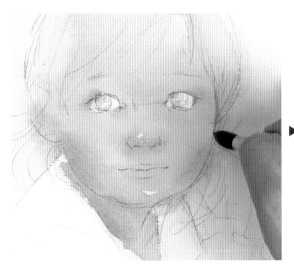
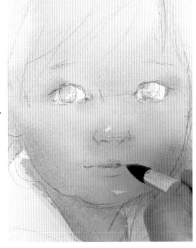

03 趁底色還是濕的狀態，將猩紅色（Scarlet Lake）和耐久玫瑰紅（Permanent Rose）混合在一起，畫在臉頰和嘴唇等紅潤部分。此時，畫筆不要摩擦紙面，以點畫法的方式讓顏色暈開來。

04 把眼睛周圍的紅暈也畫上。因為是很小的部分，請小心地畫。

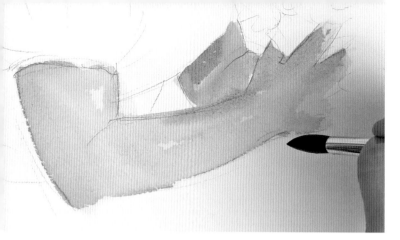

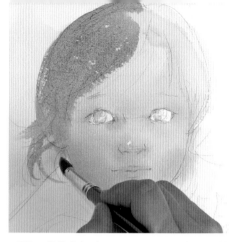

05 手臂的紅暈也要趁底色未乾前畫上。為了呈現出肌膚的柔嫩與平滑，注意邊緣不要畫得太明顯。

06 將茜草紅（Alizarin Crimson）和溫莎黃（Winsor Yellow）的混合色，調得比膚色更濃一些，為頭髮上色。垂落的髮絲也用筆鋒事先描繪出來。

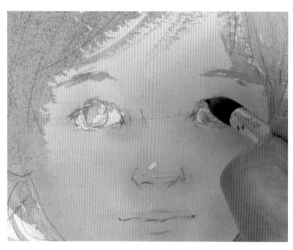

07 畫上眼睫毛。眼睫毛雖然很小，卻能為眼睛創造表情，請小心地仔細描繪。

細膩的描繪 POINT

在畫臉部五官、頭髮等細線條，或是一旦畫偏會很困擾的重點時，可以把小拇指放在紙面，做為支撐幫忙固定手部，就能比較輕鬆地畫出精細的線條。

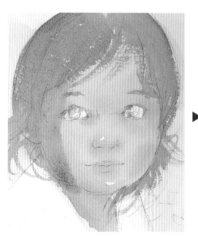 ▶ 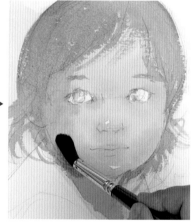 ▶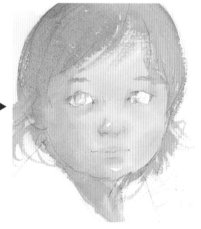

08 光源從右側方向過來，在左側產生些許陰影。在臉的左側再一次塗上較濃的膚色，把水彩筆稍微擰乾水分，以乾擦的方式使右側邊界模糊不清。

09 趁底色還未乾，在太陽穴到下巴帶藍色感覺的部分，塗上淺鈷青綠（Cobalt Turquoise Light）。

10 將猩紅色（Scarlet Lake）和耐久玫瑰紅（Permanent Rose）混合，使臉頰處的紅暈擴散開來。稍微濃一點比較好。

11 手臂上帶藍色感覺的部位也塗上薄薄一層顏色。

13 肌膚及頭髮的亮色已大略完成上色。

12 將先前畫在臉頰的紅色，疊上手臂暗部。

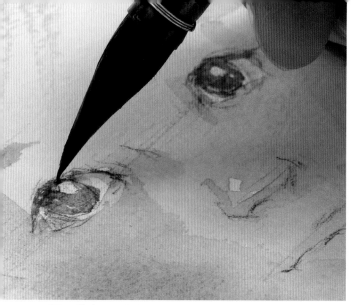

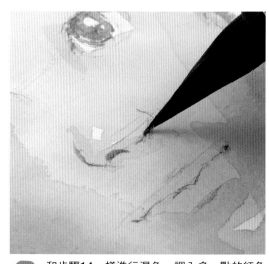

14 將法國群青（French Ultramarine）、茜草紅（Alizarin Crimson）、溫莎黃（Winsor Yellow）混合在一起，調成藍灰色，為黑眼球、眼瞼的暗部上色。

15 和步驟14一樣進行混色，調入多一點的紅色和黃色，在鼻翼、鼻孔畫上細膩的線條。

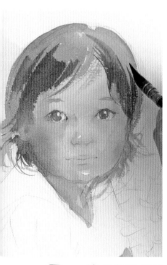

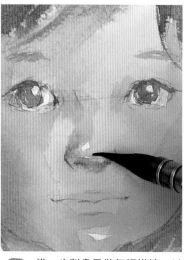

16 一邊思考頭髮的流向，一邊保留明亮部分，以相同的顏色在頭髮畫上固有色。

17 進一步對鼻子做仔細描繪，以表現立體感。

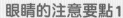

眼睛的注意要點1

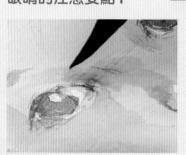

兒童的眼睛眼白澄澈，所以不使用黃色調上色，暫時維持白色，之後再塗上較明亮的藍灰色。高光部分保留多一點。不要一口氣畫完，一邊觀察模樣再慢慢加上陰影是訣竅。

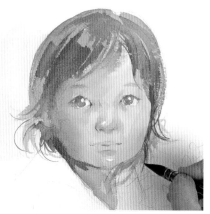

18 臉部周圍的頭髮是清楚呈現臉型輪廓的重點，注意輪廓與弧度，仔細描繪。

19 一邊確認嘴唇的寬度位置，一邊畫上陰影。

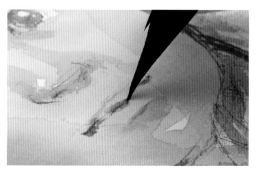

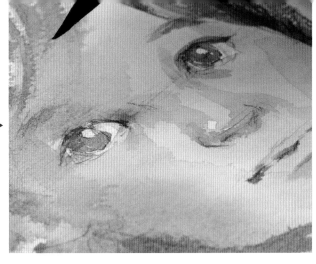

20 加上暗部，以呈現眼瞼的凹凸起伏。一口氣畫得太暗，表情會變得有點兇，為了達到剛好的暗度，一邊觀察模樣再慢慢畫上。在處理眼瞼時，眼頭附近要畫得稍微濃一些。

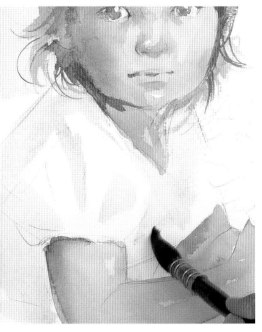

22 為捧花上顏色。先在花蕊畫上黃色後，加少量水調淡，在周圍塗上一層，再將調濃的猩紅色（Scarlet Lake）疊加在上面。

21 以天藍（Cerulean Blue）、猩紅色（Scarlet Lake）、溫莎黃（Winsor Yellow）調成亮灰色，給衣服畫上陰影色。明亮部分則保留畫紙的白紙。

23 再一次使用淡灰色疊加在衣服的陰影色上，將縐褶仔細描繪出來。

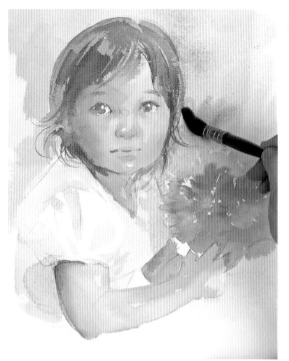

24 在背景塗上薄薄的一層亮橘色，在紙張還是濕的情況下，讓天藍（Cerulean Blue）暈染開來，適當製造出柔和的漸層效果。

POINT

眼睛的注意要點2

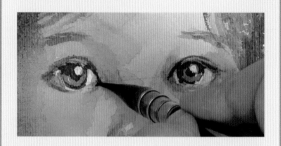

兒童的眼睛比成人更澄澈，因此需要將眼白的陰影亮度調高，藍色調稍微多一點。雖然是小部分，但由於黑眼珠中的深色部分與高光部分相鄰接，因而成為對比最強烈的部分。細細地描繪，小心不要畫壞了。

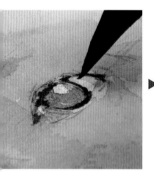 ▶ 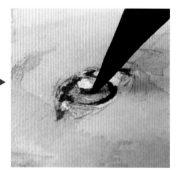 ▶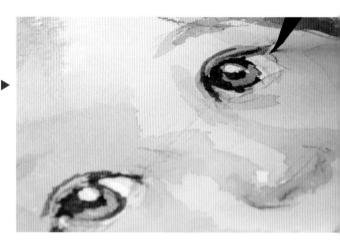

25 在眼白部分塗上薄薄一層灰色，等顏料乾掉後，再細細描繪黑眼球。小心地保留高光部分，在眼瞼畫上橘色的暗部，使眼睛輪廓清楚。

26 繼續在嘴唇加上紅色，畫出嘴角等處的暗部，藉此呈現立體感。

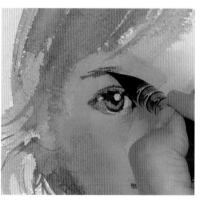

27 一邊確認眉毛的位置，一邊一根根地將眉毛仔細地描繪出來。

124

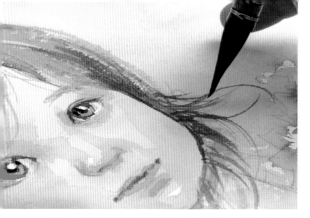

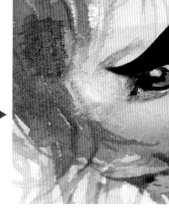

28 看得見根根髮絲的地方，利用筆鋒畫出動感。

29 繼續在太陽穴加入藍色。先在紙面上形成一小灘顏料，然後用吸去多餘水分的畫筆，使顏料與周圍融合，暈染開來。顏料還是濕的時候，看起來白白的，像是浮在紙面上，乾掉後就會固定，不要一直去動它。

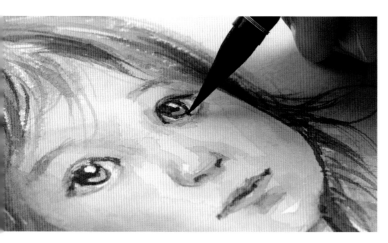

30 繼續在眼睛周圍、鼻翼、頭髮的暗部等處加上陰影，調整整體畫面。

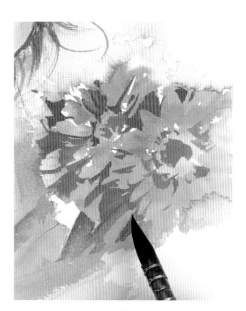

POINT

反射

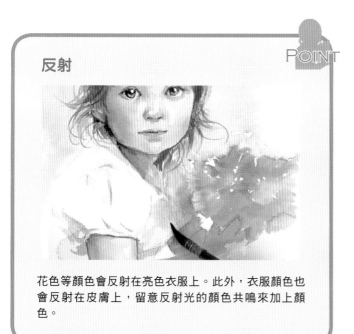

花色等顏色會反射在亮色衣服上。此外，衣服顏色也會反射在皮膚上，留意反射光的顏色共鳴來加上顏色。

31 捧花保留花朵明亮的部分，用猩紅色（Scarlet Lake）忠實地描繪出花朵形狀。作畫時要一邊注意花朵與人物的平衡，不要描繪地太過仔細。

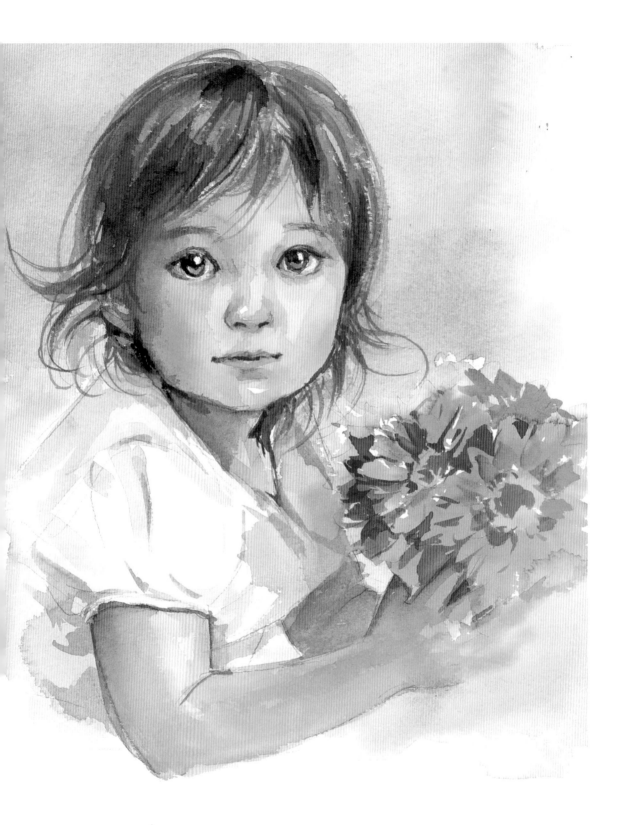

完成作品

由於兒童肌膚柔軟，骨骼不明顯，因此作畫重點在於，配合圓潤弧度慢慢加入微妙的漸層效果。過分強調地畫出嘴角的法令紋等部分，就會變得不可愛，因此在為臉部加上強烈陰影時，請一邊觀察模樣一邊描繪。

小野月世　Ono Tsukiyo

現為　（社團法人）日本水彩畫會會員、常務理事、水彩人同人、
女子美術大學兼任講師。

簡歷

1991 年	獲日本水彩展獎勵賞
1993 年	獲アートマインドフェスタ '93 青年大賞
1994 年	女子美術大學繪畫科日本畫專攻畢業、獲畢業製作展優秀賞
	獲神奈川縣美術展美術獎學會賞。春季創畫展出品（～ 8 年）
1995 年	獲日本水彩展內藤賞。比利時美術大賞展出品
1996 年	完成女子美術大學大學院美術研究科日本畫學程
2000 年	第 35 回昭和會展招待出品。水彩人（團體展）出品（往後每年出品）
2001 年	獲第 36 回昭和會展昭和會賞
2002 年	第 37 回昭和會展贊助出品。獲日本水彩展會友獎勵賞、由會員推舉
2005 年	日本水彩展　獲內閣總理大臣賞
2012 年	東京都美術館作品精選展 2010 年出品
2014 年	GNWP 第 3 回國際水彩畫交流展（上海）出品
2015 年	女性水彩 5 人展（京王廣場大飯店畫展東京新宿區）
2016 年	第 10 回　北海道現代具象展（北海道立近代美術館）招待出品

主要個展

2004 年	昭和會賞受賞記念（日動畫廊東京銀座本店）
	ギャラリー一枚の繪（東京銀座）往後每年舉辦
2007、2010、2013 年	日動畫廊本店、名古屋日動畫廊、福岡日動畫廊
2016 年	水彩技法書出版記念、ギャラリーび～た（東京京橋）
	神田日勝記念美術館（北海道鹿追町）

著作

《邁向專家級的水彩畫技巧》（暫譯）（共同著作、美術年鑑社）
《小野月世的水彩教室》（一枚の繪）
《透明水彩的光感描繪技法》（暫譯）（グラフィック社）
《漂亮色彩水彩課　基礎篇》（暫譯）（グラフィック社）

結　語

　　很高興這本人物畫的教學書能夠推出，並將我平時累積的速寫、以教室樣本繪製而成的畫作等有限的人看過的作品介紹給大家。無論是好是壞，這些作品似乎反映出我真實的一面。

　　有時畫得神韻很像，有時奇怪到自己都覺得好笑，在每一次重複失敗或成功的過程中，總令我興奮不已的主題便是人物畫。希望大家都能體會到這種樂趣。因為繪畫功力變高明的捷徑就在於趣味。

　　最後，我要借這個機會感謝辛苦擺出各種姿勢的美麗模特兒、讓我學到很多東西的學生，以及將零散作品集成一冊的編輯大越先生。

TITLE

小野月世開課！柔美傳神的水彩人像

STAFF

出版	三悅文化圖書事業有限公司
作者	小野月世
譯者	劉蕙瑜

總編輯	郭湘齡
文字編輯	徐承義　蔣詩綺　陳亭安
美術編輯	孫慧琪
排版	靜思個人工作室
製版	印研科技有限公司
印刷	龍岡數位文化股份有限公司

法律顧問	經兆國際法律事務所　黃沛聲律師

戶名	瑞昇文化事業股份有限公司
劃撥帳號	19598343
地址	新北市中和區景平路464巷2弄1-4號
電話	(02)2945-3191
傳真	(02)2945-3190
網址	www.rising-books.com.tw
Mail	deepblue@rising-books.com.tw

初版日期	2018年10月
定價	400元

國家圖書館出版品預行編目資料

小野月世開課!柔美傳神的水彩人像：新手不
可不知的21項要點 / 小野月世作；劉蕙瑜譯.
-- 初版. -- 新北市：三悅文化圖書, 2018.10
128 面；18.8 x 25.7 公分
譯自：小野月世の水彩画人物レッスン
ISBN 978-986-96730-3-7(平裝)
1.水彩畫 2.人物畫 3.繪畫技法

948.4　　　　　　　　　　107015737

Ono Tsukiyo No Suisaiga Jinbutsu Lesson
© Tsukiyo Ono (2017)
Originally published in Japan in 2017 by JAPAN PUBLICATIONS, INC,
Traditional Chinese translation rights arranged with JAPAN PUBLICATIONS, INC,
through TOHAN CORPORATION, and Keio Cultural Enterprise Co., Ltd.